建築師，很有事

林淵源 著・繪

目錄

作者序

這篇自序文被安排在書本的最初，卻是我在最後才寫下的。最晚記錄下來的心情，反而成了開場白，這大概就叫做「越寫越明白」吧！設計房子有時候也會這樣，要到整個方案都浮出水面，設計者才看見了自己黑盒子裡的光。我想人生也是如此，越活越明白。

書裡有二十則故事與無數張我畫的插圖，每一篇的書寫都是以「人」作為核心，發展出一段跟建築有關的大小人生。他們都是我執業以來遇到的人，正確來說應該算是一種「群像」的拼貼，裡頭的角色有業主群像、設計者以及師傅群像。這些人以我為軸心，在我的生命四周繞成一個又一個的同心圓，把我的建築生涯畫成一個很大的甜甜圈。我一邊聽故事，一邊品嚐著甜甜圈，每一口都是不同的滋味，也都變成了難忘的回味。

現在我要把這些故事跟你分享，如果你被裡頭的情緒感染而產生了亢奮癢、憂傷疹、竊喜癬、焦慮痘……等生理反應，應該都算正常。因為房子的事就是人間事，也是飲食男女們七情六慾的總合。如果把這些故事磨成粉，再做成一顆一顆膠囊的話，每讀完一則，你就如同吞了一罐膠囊，會出現些許過敏症狀，實在也很難避免。

因此，建議你不要服用太快，這本書適合慢慢品嚐，用一種宛如嬰兒走路的速度來讀。佐咖啡或是烈酒都好，看書跟看建築一樣，不管你是清醒或微醺，最重要的是……有感覺。每則故事的終點，都可能是你重新看一些事物的起點。最後，我只想跟你說，「建築」這件事真的很好聊，願我們越聊越明白。

對了，至於那些看似光怪陸離的圖像，就當作是拿來治療過敏反應的軟膏，祝你越擦越癢了！

90秒認識林淵源

「起床儀式」

　　十五年前有一天，逛書店時在一本探討中醫氣功學的書中，看到了一招「閉著眼睛，單腳站立」。從此這個有點奇怪的事情成了我的起床之後的第一件事，它可以立馬解決我的鼻塞，對於我這個從小鼻子過敏的人來說，是一件神奇的事。後來我逢人便分享這件事，大多數人都覺得奇怪並且半信半疑。而我自己則是對於那個奇景──一個睡眼惺忪的中年男人穿著四角內褲，對著牆壁閉眼睛單腳站立了十五年，連家人也無法參透──感到莫名的好笑；至今我沒有跟別人說過。

「喝咖啡」

我每天喝兩杯咖啡，一杯在早上搭配早餐時喝。吃燕麥片搭配咖啡，吃麵包更要搭配咖啡，吃包子饅頭與蛋餅也搭配咖啡；沒時間吃早餐的話，那就喝一杯咖啡，手沖的咖啡。如果一整天都待在辦公室，第二杯會在下午三點左右喝，那杯咖啡提醒我下班前的時間非常珍貴。我喜歡沖咖啡時的等待勝過喝進口中，喝咖啡是為了可以沖咖啡並且聞到咖啡剛被喚醒時散發出來的第一口香氣。

「午餐」

　　吃午餐這件事是為了定義「午休」，證明自己越過了中午12點並且讓身體產生一件不太一樣的經歷，因此美味與否從來不會是重點。有沒有吃飽似乎也不那麼要緊，沒吃飽的話至少留下一個理由吃下午茶點心。吃午餐應該比較是一件形而上的事，卻是用著最形而下的方式去操作與驗證。

「開會」

　　我挺怕「開會」，是一件因為人類一直無法突破生物能力極限而發明出來的事，我指的是意念傳達與溝通的能力，因為人類必須透過文字語句，聲音與肢體還有表情，才能清楚傳達完整的意念。為了兩個以上的個體要相互交換這些運載意念的工具與符號，人們必須花費更多的精神與時間處理「交流」所衍生出來的應對進退與其他更多的等待、誤讀、排場、客套……種種社交附屬品，相當荒謬。

30秒認識林淵源眼中的「建築」

「建築」

建築之於我是一種載體，一種用來表達我對這個世界看法的方式。如同文字，也如同畫畫。當我在發想建築設計時，我喜歡用小說家的角度、電影導演的角度去趨近「思考」這件事。此時我手上的筆描繪的不只是房子，更希望是生活中的喜怒哀樂與「空氣感」，還有必然不可少的，就是我異想世界裡的古怪圖像，隨時都要躍上我的圖紙，參與其中。

「建築師」

　　我喜歡自己是一位建築師，但開業至今快二十年了，卻還是不太習慣跟初次認識的人說自己是建築師。可能是大家都覺得建築師很厲害或是很偉大，於是伴隨而來的反應都是「好厲害喔！好羨慕喔……」之類的恭維（也許不見得是發自內心）。然後就會讓我一時失語，不知如何答腔接話了。因為我一直不覺得建築師是大人物，我喜歡「建築」是一件像料理食譜或是蒔花弄草一樣日常的事，而建築師則可以像廚師或是園丁一起跟人聊自己的工作，用美好並且輕鬆的方式去談論。

「多重身分」

　　我概念中的「身分」比較不是用工作性質去界定，而是與社會產生連結的方式。我覺得每個人都是多重身分，是父親、兒子、女婿、丈夫、上司、旅人、令人討厭的路人、在高鐵上打呼的中年人、忘了自己是個曾有過夢想的人……。做著幾份不同領域的工作對我而言比較不是問題，要如何維持好毛線團一般的社會連結才是挑戰。譬如我一直困擾的一件事，要如何在剪頭髮時，讓剪髮師自然而然不會跟我聊天，可以舒服地享受一小段各自的靜好時光。

Part 1
滋味最濃，有甜有酸澀
——業主群像

01

風格

「風格」這件事，不是用談的，也不是拿來看的，而是用情感在每一個小日子裡活出來的；人生如此，空間也是如此。

剛開業那幾年，我在自己家裡挪了個空間來充當工作室，小小的空間裡除了堆滿了書本，就是貼滿白板上那些給自己的打氣文。有佛系的叮嚀，如「記得吃飯喔（笑臉）」「吃水果吧（啾咪）」「幹嘛不運動呢（太陽符號）」……；也有軍系的告誡，如「自己的翻案是訓練，業主的翻案是磨練！」「畫圖救國！」「沒有提案，人生黑暗！」……；當然也少不了幾許撒旦式的魔鬼催眠，如「不吃宵夜是不道德的！」「去睡、去床上睡、去床上睡到自然醒！」「我不是建築師、我不是建築師、我不是建築師……」，這一類勸世文在提案失敗時尤其有效。每個行業都有其不為外人道矣的內心戲，實在搞不懂為何建築師的苦情戲分總是比別人多。當時尚無「臉書」與「LINE」，否則肯定滿檔的長輩文在手機裡飛來飛去了！篳路藍縷的菜鳥建築師，物資與人力雖然比較捉襟見肘，但最多的就是熱血與勇氣，遇到甚麼案子都想試試看。也正因如此，案子不管有沒有做成，會因為與許多業主的深刻交談，讓我穿越了許多不同世代的真實人生。每經歷一次提案，就在描寫著一個家庭的數個春秋；每結束一個案子（不管有沒有接成案子或者有沒有收到設計費），也都像編了一冊關於愛的腳本。

現在我就跟你分享一段關於老紳士的愛情空間腳本。

那一年，我剛好來到依然有些困惑的四十歲（雖然當時覺得就算八十歲依然會對自己居住的這個星球感到困惑）。

尋常的某一天下午，一位自稱Zoe的小姐來事務所拜訪，是要請我幫她獨居的父親設計房子，她說老先生年紀快八十歲，但身體依然硬朗，就是擔心他會寂寞。十年前妻子離世後就剩老男人與一隻老犬，蝸居在一間充滿回憶但舊了的老屋子裡。這位獨生女兒Zoe前幾年從巴黎搬回台灣陪伴父親，老房子住起來雖然處處有回憶，但也因為老舊不合使用，希望我幫它做個改造。於是我跟她約了下回去拜訪老屋的時間，我想先認識這位男主角。

在睡貓夾道的街巷

拜訪屋主那天大晴，天空又藍又安靜。我來到基地現場，不長不短剛好適合散步的巷子裡，一間四層樓公寓的一樓，濁白色小馬賽克跟鑄鐵欄杆，保守年代蓋起的房子，被陽光曬著臉好像一隻熟睡的貓。喔不、應該説這巷子兩側各自睡著一排安靜的貓。有灰色的毛、棕色的毛、長毛短毛……，這些靦腆的公寓樓房一棟挨著一棟親密著。看著這種橫軸長畫一般的景象，想像著某些斷代裡的都市容顏，彷彿被保存了下來，卻又有點悵然若失。走進城裡的街巷就像走過一段人生，我們留下了許多「自己」也遺失了一些，看似完滿的人間關係裡其實到處都有孔隙與缺憾。

　　我推開紗門時，Zoe與老先生已經沖了黑咖啡坐在一張酒紅色絨布沙發上等我。除了那一股濃郁得像是比房子還早就存在的咖啡香氣，我一進屋子就被那張風韻猶存的傢具吸了眼球，濃濃的老上海氣味像一張網將我罩住，更準確地說是我朝向一張時間的網子鑽進去了。那種感覺比電影還要有電影感，就像一不小心闖進了王家衛執導的「花樣年華」電影螢幕裡，眼前的屋主Zoe彷彿也像穿了旗袍的張曼玉，少了油頭、八字鬍與袖扣的我，則傻成一個出戲的臨時演員。

台北巷弄裡的花樣年華

　　看到心儀的電影明星當然是我的老派幻覺，可是她身旁這位老先生卻是一位不折不扣的老派紳士。銀白的頭髮梳了一絲不苟的油頭，身上是合宜剪裁的老款西服，腳上穿了�頭雕花的白色皮鞋，最迷人的是那股薄荷味古龍水帶一點古巴煙草香。你會認為這是特別因為建築師來訪而慎重打理的禮節，我當時也這麼以為。可後來我才知道，老先生每天清晨起床後都是如此打理自己，那些小動作的日常，一如每天擦拭房子裡所有的相片，從黑白到彩色，再到褪了色的不飽和彩色。每天跟照片裡的人說點話，哪怕是無聲的話語都顯熱絡。因為它們是老先生的妻子留給他的容顏，與容顏裡的吳儂軟語。

　　老先生是上海人，來自上一個黃金年代裡的十里洋場，在城市裡讀書工作，學習生活，也學習當一個男人該有的腔調，學習把自己活成一個「老克勒」（上個世紀三零年代生活在老上海的白領階層）。與愛人結了婚經歷戰爭後遷徙來台定居，一晃眼就是一甲子。大時代裡胼手胝足的小夫妻，原本一無所有的生活，就是拚搏了一間房子與一個寶貝女兒。一家三口的悲歡歲月都在這屋裡，故事一攤開就像一部微觀的近代史，也像淚水漬痕充滿的橫幅長軸畫。父親與女兒跟我聊起了他們難忘的過往，也細數了人生的難。

　　當年剛到台灣，一切歸零的男主人歷經波折終於找到報社的工作，過了好多年的拮据，女主人生下了小公主Zoe，然後開始了仨的攜手生活。後來攢了錢跟房東買下了這間捨不得搬的老房子，時間就開始不留情地飛奔。許多長大與變老的事情一直來一直來。就像一本又一本的電視劇本接踵而至，催促他們投入一次次的悲歡離合。小公主長大後嫁到法國；幾年後小公主離婚，然後老愛人罹患了會遺忘世界的病，然後老愛人像一張白紙般在睡夢裡離世，然後小公主搬回到老屋子，然後老屋子也病了……。

　　老先生與女兒輪流說著他們的故事，一幕幕電影畫面在我腦中閃過。

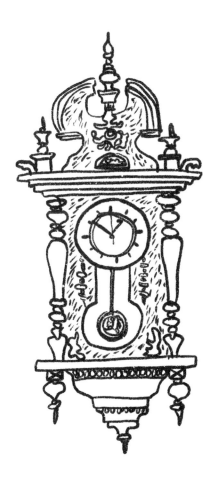

You are what you "use".

　　後來老先生開始帶我瀏覽屋子，每個角落都是那個黃金年代的縮影。地板是切成人字型拼貼的深綠色大理石，可別以為有石材就稀罕，在那個講究工藝的年代裡，你還會看到細膩有致的銅條，將地板妥貼分割，把一手絕活兒延伸到牆角成了型格俊秀的踢腳線板。視線順著往上看，秋香色牆面有座老掛鐘，實木雕刻的掛鐘搭配著Art-deco風格的金屬配件，五十年的木頭老皮殼還帶了光澤，顯然是經過殷勤的擦拭與呵護。接著來到轉角處，白色鑲金邊的小茶几上擺著藍紫色玻璃罩的檯燈，底座是黃銅做成的。木頭茶几與金屬燈座像是前世就約定要一起投胎來這間客廳廝守似的，從色調到材質的紋理搭配得琴瑟和鳴，一輩子沒吵過架的鶼鰈情深，安靜地相屬在一個角落，把愛情談得那麼低調卻讓人神往。

　　最讓我難忘的是女主人留下來的梳妝台，四支柔得像緞帶的桌腳撐起一座珠圓玉潤的檯面，一如雕像的姿態靜靜倚在床邊，暖暖的親密感就像壁爐旁的貓咪。這隻貓咪現在變成是男主人寫小日記的地方，男人把思念寫在紙上，也把筆觸透過紙張傳到貓的背上，遣牠代為傳情達意，除了語句裡的掛懷，也要把掛在懷裡的重量傳出去，生命裡承受過的輕與重，也只有天上的老伴能懂，這種透過老傢具建構出來的身體關係，合該就是一種「怎麼撕也撕不掉」的陪伴感了！

　　看完一趟房子，我也走了一回「老克勒」的花樣年華，一種活出來的空間風格。

　　道別屋主父女時，我發覺自己四十歲的困惑似乎清朗了些，感覺像是杯子裡被淋上了濃醇威士忌後緩緩融化成圓角的大冰塊。老紳士的空間腳本，我開始有了一點想法。

　　與老先生聊了一席往事後，我帶了滿天星塵的啟發回到工作室。臨走前，老先生的女兒囑我寬心地設計：「我們想要一個緩慢的房子，就請您用散步的速度來進行，我們兩週後見吧！」

　　滿滿想法與感動的我耐不了性子，只花了兩天便畫了滿滿幾大張圖紙。剩下的十二天都讓自己耽溺在老先生的老房子的老光線的生活風格裡。

　　兩週到了，我打電話給老先生的女兒約時間討論，打了第三通對方才接了電話。電話那頭這麼說：「父親上週在睡夢中安靜地走了，很抱歉要請您中止房子的設計了……」

　　那幾張圖紙一直還收在我圖桌左邊第二格抽屜裡。

　　深深覺得我是從那時候開始對於「風格」二字開始牙牙學語的，當時四十歲。

淵源說：我所理解的「風格」

「風格」是甚麼？這個問題不好回答吧！一觸及本質性的提問，每個人都會擔心答得不夠完整、不夠核心、不夠漂亮、不夠有風格。可是談及此事，偏偏人人都可以聊上幾句，別的不說，穿衣打扮這回事總少不了品頭論足的聲音。時常會聽到這樣的說法：**「好看是好看，但就是少了自己的風格。」**或者**「這人雖顏值不高，但整個就是有型有款有風格。」**

也許可以先不急著去給「風格」下定義，反正就算寫不出葡萄酒的化學式，我們還是可以大聲說出自己喜歡「勃根地」或是「波爾多」不是嗎？所以我想，「風格」大概就是去活出來的吧！善用自己的五感為自己建構一個最舒適的存在感，然後分享之。當別人因你的感染而有了靈動或是啟發，我猜此刻的你應該就在風格裡了！

人們時常在外顯的世界裡理解「風格」，譬如衣著行頭、料理排場、乃至於居住空間與生活物品⋯⋯但凡我們的眼、耳、鼻、舌、身（佛家說的「六根」其中之五）所理解感知到的世界，都可能觸及風格二字，但若沒有滿足到佛家講的六根裏頭最後那個「意」，恐怕那個風格就容易流於浮光掠影。

「意」的下面一個心字，也就是說，用心去讓五感都動起來，用心去吃一頓飯、喝一杯茶、摺一件衣服，用心去路上散步、聽一首音樂、讀一本書，用心為自己挑一盞檯燈、選一件窗簾、擦拭一張坐了三代的板凳。把生活裡看似「過場」的小事（其實這些正是人生的加總）都放到心裡妥貼關照，你就會在奶奶枕頭的花布、爺爺用了半輩子還捨不得丟的琺瑯漱口杯，或是老婆為你親手織的大圍巾裡，感受到「風格」。

所以，安藤忠雄的清水模是一種風格嗎？

⋯⋯⋯⋯⋯⋯⋯⋯⋯（鴉雀無聲）

我覺得，感動到你才算數。

02

鯖魚的味道

　　設計房子常常是這樣，動「腦」不如先動「心」，而「心動」之前或許可以讓自己的五感（偶爾會有第六感）為「愛」共舞……關於土地的愛、生活的與記憶中的愛。那些因為愛而舞動的乍現靈光（或是乍洩的春光）時常會躲在空氣的味道中，在視線的焦點之外，在手指與傢具皮殼的親密撫觸裡，還有舌尖的記憶裡……

　　這幾年常在媒體上看到都更重建的新聞，更常伴隨的關鍵字則是「釘子戶」這般讓人揪心的字眼。我覺得家屋的事就是人間事，關於飲食男女愛恨情愁的大小瑣事都會跟家屋有關。外人要在你家門口拔掉一根釘子你恐怕都不會准了，更何況要將一屋子幾十個春秋的記憶給剷平，釘子戶的心情豈是報紙上的三言兩語可以道盡。

　　有天下午一位從事都更開發的友人來訪，帶了他正在整合的一個老社區重建案來詢問我的意見。我見他一進門就揪著眉頭，整張臉揪成了一個包子似的，而且還是個受了委屈的包子。見到我馬上大吐苦水，沒有意外的，他手上的都更案子最近也遇上了棘手的釘子戶。但他遇到的不是那種綁了頭巾冒了青筋的熱血抗議，讓人有點意料之外的，是既慈祥又溫柔的釘子，一位獨居的老奶奶。

　　老奶奶之所以會變成釘子戶，是因為這間住了大半輩子的房子，裡裡外外每個角落都充滿了回憶，更多的是所有家人曾有過的笑聲與打鬧聲，也都藏在傢具物件之間，每個縫隙裡都似乎藏了心事。算算自己未來的日子恐也不多，有老屋的「陪伴」已經是僅有的享受。於是每一次的拜訪或說明會裡，一直以看不懂圖或是不滿意新的格局設計為理由拒絕接受重建。

　　老奶奶年紀快八十歲了，除了耳朵有些重聽，視力稍有退化以外，身子倒也硬朗，她常跟人說：「別看我老歸老，眼睛雖然看不清，可我心頭卻是比任何人都明白。」可是社區鄰居們就擔心這房子太老舊，不僅一些結構出現變形，連逃生用的樓梯看起來也都不太牢靠，要是一個大地震或是火災甚麼的，怕大家連搭救都困難。當地里長懇請我那位負責整合都更案的朋友，勢必再找一位建築師來幫忙說服老奶奶。有關安全的事情一刻都遲疑不得，朋友請我務必幫他這個忙。

　　於是就約了另一個下午，我陪同朋友一起去拜訪這位年長的軟釘子。

　　拜訪老奶奶那天下了點雨，我們的車子停在遠處的大馬路旁，然後走一段路到老社區。這附近巷子很小，車子一旦開進去，就必須不停往前移動，不僅找不到一個停車的位子，就連暫停下來都會是一種叨擾。我們撐了傘拐進巷子，巷口的便利商店算是一個地標，朋友說他總是認著這個大招牌提醒自己別走過頭。

　　老巷子的地上一攤一攤的積水，順著水漬往巷子兩側的洗石子牆面看去，一道道被好幾代青苔疊出來的痕跡，走近一看裡頭還夾雜幾許小孩子的塗鴉，那些蠟筆的顏色都是我小時候最喜歡用的。每次不經意走進一些防火巷時，我最喜歡觀察兩旁的房子，雖然很多都算是建築物的背面，可是這些背面卻最有戲。除了會見到一些很居家的物件，比如晾了一世紀的衣服，還有被人脫在小雨遮屋簷下的鞋子，跟旁邊長得高矮不一憨傻卻又溫馨的盆景一搭一唱，構成了一個小玄關。這種處在一種不怎麼公共性又不那麼有私密感的「半私」領域，總會令我有些不好意思直視，怕一個不小心看到屋裡的不設防畫面，讓裡外都尷尬。都市有這些奇妙的過渡空間穿插在縱橫軸線之間，構成了有機的紋理，如同葉脈一般佈滿樹葉並輸送養分，這些巷子也讓裡性的街廓裡隱隱流動著人情與世故。

　　到了老奶奶家門口，除了謹慎地按了門鈴，我們也刻意用稍微壓低的嗓子喊了「有人在嗎」。隔沒多久奶奶就出來開門了，她開門見著我時先是眼睛睜大了一下，彷彿有甚麼意外發現似的，不過隨即又變得好溫暖起來。起先我猜想，睜大了眼可能是因為跟我初見面產生的陌生與防衛心；隨即變得格外溫暖的原因，是我讓她想起了住在國外的兒子，年紀與我差不多，也留著白得很均勻的及肩長髮，戴了一副厚厚的黑色膠框眼鏡，而且與人初次見面時臉上也會一直掛著靦腆可愛的笑容。她的兒子是一位享譽國際的鋼琴家。「我是來探訪的建築師！」：我這麼自我介紹著，也掛著童叟無欺、六畜興旺的笑容。

拆的不是房子，是生活的見證

老奶奶與她的悲歡人生同時落腳在那棟老公寓一樓，年輕時與丈夫為了家計，胼手胝足一起在夜市裡經營著燒烤攤位。過度操勞的丈夫還不到四十歲就因為肝病離世，留下妻子與還沒上學的兒子。她繼續一個人守著夜市裡的攤位，獨自撫養兒子長大，還來不及收拾失去愛人的傷痛，就得馬上挽起袖子張羅接下來的單親生活。

老奶奶的兒子從小個性溫順，除了功課不需要母親擔心，內向的他更是一個熱愛音樂的鋼琴小神童。學校的老師很早就發現小男生過人的音樂天賦，每次音樂課總是對他的「絕對音感」讚嘆不已。於是在一次家庭訪問時將此事告訴了他母親。當時雖然家境困窘，但為了不讓孩子的天分被埋沒，老奶奶仍決定帶兒子去拜師求藝，找一位知名的老師好好學琴。而此時最大的考驗就是，這位母親必須再兼兩份工作。除了微薄的家用，還能讓孩子不中斷地練琴。後來還存了一筆錢，買了家中最貴的大傢俬……一部中古的平台式鋼琴。那部斯文的大傢伙搬來家裡那天動用了好幾位壯漢，簡直像是個慶典，為這個平凡家屋迎來一尊音樂的神祇。

從此，家中的音樂聲不曾斷過，有時飄著男孩的琴聲，有時則是母親一同的哼唱的歌聲，直到兒子長大，申請到歐洲一流的音樂研究所，母親拿出她存了多年的積蓄送兒子出國留學，同時也開始了她的獨居生活。

　　幾年後孩子學成了，也獲得歐洲許多大學與劇院的邀約，希望他往更高的殿堂發展。母親非常鼓勵他繼續深造，並且在國外開創更大的舞台，因此叮嚀著他，要他完全無須擔心獨居的自己。女人自年輕便已習慣了堅韌，此時步入年老的她除了堅韌，更多了放手之後的人生領悟，讓孩子自由的同時，也找到一個自在的自己。孩子也沒有讓她失望，一路在國外屢創佳績，獲得很高的聲望，後來也在歐洲結婚成家，朝著更遠大的人生前景發光。

　　老奶奶看到我倍覺親切，一直跟我聊她的往事，心思完全不在房子是否重建的事情上。我雖然聽得興味盎然，仍沒忘記身旁朋友所託的任務。有幾次想引導老奶奶的注意來到房子的設計上，卻都被她的另一段海海人生給吸引了過去。她促狹地在我耳朵邊說自己根本看不懂設計圖，純粹就是捨不得那些「老」在眼前的一切，她忍不住叨唸著：「唉！為何都沒人能懂？」

　　一晃眼天色黃昏了，我們幾個人硬是被老奶奶留下來吃晚飯，她要我們非得嚐嚐一道菜不可，是她在自己「曾經」的燒烤攤上最厲害的絕活，也是兒子最愛吃的獨門料理。

　　好奇心讓我變成一隻飢餓但溫馴的貓，我乖乖蹲在……喔不！我乖乖坐在餐桌旁等待著。不一會兒，老奶奶的私房料理上桌了！是一道烤鯖魚，半焦的魚皮橫在盤子上帶著橙黃色油光，光用看的就已是香味四溢。盤子角落擺著絲條狀的葉菜，老奶奶為我擠了點檸檬汁，並囑咐我要將葉菜和著魚肉吃。我夾了好大一塊，才一放進口中，眼淚就在眼眶裡打轉了，這不正是我童年時在廚房裡時常聞到的茴香氣味嗎！小時候住鄉下時，奶奶最愛煮的就是一大碗公的茴香湯，每回都被我吃光。後來離鄉北上，求學成家後就很少吃到成盤的茴香。奶奶不在了以後，那味道更成絕響。沒想到我在老奶奶的菜裡吃到了我對奶奶的回憶，在一間即將被拆的老房子裡重新認識了鯖魚的味道，一種最貼近思念的味道。

　　我決定說服那位建商朋友，無論如何要幫老奶奶未來的房子保留一個院子，一個種滿茴香的小花園。

淵源說：關於「都更的軟釘子」

這幾年，「都更」二字常常出現在媒體上，而且從以前的冷門版位轉移到社會版。這種「知識浪潮」現象一來就是鋪天蓋地，大部分的人似懂非懂，但街頭巷尾人人都可以議上幾句，批上幾個章回。之所以可以讓專業領域的議題變得那麼戲劇化大概也就是因為太有戲了，法令規章或許沒能完全弄懂，可是每回為了推動都市更新所產生的「生別離」與「死對抗」等等人間劇碼，每一段都是高潮迭起的情節，相關的與更多不相關的人們每個引頸翹首，都在圍觀的高漲情緒裡等一個結局，或者等一個劇情高潮。**到後來「都更」倒是脫離了原來的語義，跑出了一種社會寫實的城市狀況劇。**

這種說法聽起來挺諷刺，但許多看似無瑕的都市理論放到實際的市井生活中時往往產生許多扞格與衝突。我想主要是因為人間的事大都是情感的事，而情感的事往往很難用數學公式或者專業理論可以簡單解決。

怎麼不是情感呢？住了大半輩子（有的人是一生）的房子，老是老了沒錯，但要離開那些老出自家騷味兒的空間感與氣味，這裡牽引著多少情感啊！那些絲線般細膩的喜怒哀樂各色情緒，一戶一戶糾結起來簡直成了鐵柱、成了鋼索，豈是幾場公聽會與一紙合約可以輕易斷捨離呢！

也許我們可以先離開觀眾席，試著走進每段戲裡看一看或是聽一聽。那些原本乍聽之下被草率稱作「釘子戶」的人們，可能有幾段知而不能言的苦澀，有幾份需要撫慰的失落心情，當然也可能有幾個需要被填滿的慾望坑洞。**我們無法保證未來「都更」的故事裡沒有釘子，但起碼可以期許他們慢慢變「軟」。**也許不是每個結局都讓人心服，也不是每個城市街景都讓人滿意，但這一切一切的不夠完美，不正是人生的加總嗎？

03

職人咖啡館

　　幾年前我接了一間咖啡館的設計委託案，那陣子花了許多時間研究喝咖啡與沖咖啡，凡是關於咖啡的身世來歷，以及那些豆子如何從土地竄出直到被採收，再歷經許多淬鍊與呵護，一步一步來到熟成的點點滴滴，都連結在我日常的節奏與生活的對話裡，說是跟咖啡談了一場戀愛也差不了多少。好幾次我夜裡夢見咖啡的各種變樣，有長了人臉的咖啡豆、喜歡喝咖啡的狗、溢滿咖啡的游泳池，還有咖啡豆變成一棟高樓那麼大……。醒來時還真的聞到咖啡的香味，才發現原來是老婆正在餐廳裡悠悠地沖著日曬的耶加雪菲。真是魂縈夢繫，至醒仍不願休啊！

　　那段時間不僅「酗」了不少咖啡，也造訪了許多有意思的咖啡館。像是獵奇一般，在每個城市與小鎮尋覓一些江湖高人。你總是會聽到有人說，他曾經喝過直達靈魂深處的咖啡，但是再也尋覓不到咖啡的主人……這一類的感嘆。於是你會按著幾許蛛絲馬跡去尋找，用嗅覺用味覺，用盡全身的感官到處打聽，就為了找到朋友口中那杯有如魔戒一般的「詛咒」，那美麗的咀咒就是要喝過的人永遠耽溺在那個無法逃離的記憶中。

　　最讓我印象深刻的咖啡館肯定不會是它的裝潢陳設，也不見得遇到了橫空出世的豆子，而是咖啡館的主人。有句話說：「人對了，就甚麼都對了！」真是一點都沒錯，只不過這句話一般都用來感嘆坐在桌子對面一起喝咖啡的那個人。我現在要說的那個人則是站在工作吧台後方，安靜得像一捧陶碗，移動時又像隻斯文的貓，那位香氣的使者，咖啡館的主人。

"城市" "腸巷" "任性咖啡館"

那間咖啡館藏在城市後車站某一條巷子裡，如果沒有領路者實難找到。重點是這條巷子不是直的，也不是斜的。它就像一條正在蠕動的腸子，你一旦走進裏頭就只能一直往前移動，而且像是被兩旁進進出出的事物擠著、蹭著往前推移。有用盆栽擺成花園的後門，有停了一個世紀似的郵差型腳踏車與坐在上面不理人的貓，還有跑出房子外牆又勾回去的水管、電管、瓦斯管跟任性的排油煙管。當然最不容忽視的要算是地板上一灘一灘乾了又濕，濕了又乾的積水，你經過時除了可以趁機洗洗髒了的鞋底，偶爾還可以看看倒影裡的藍天。任性的老闆似乎擺明了告訴客人別想輕易喝到他煮的咖啡，要你在進門前就先領教其職人的脾氣，先走過一段任性的巷子。

走進店裡時沒有人理我，只有一隻老老的貓趁著我推開店門之際緩緩從外面走進來，還有水泥地板上一道斜進來的陽光跟貓的影子，牠還回頭朝我喵了一聲：「歡迎光臨。」

店裡播放著John Coltrane最冷僻的那張薩克斯風獨奏專輯，聽得出來是黑膠唱片的聲音，黑黑又焦焦的調性，天還沒暗就在聽這麼銷魂的音樂，尚未碰到咖啡就把五感給撞開了。舊年代的錄音其實最貼近耳朵的脾氣，人間裡的事情往往聽得有點清楚又是不太清楚時最美。更何況人家還會放進一些沙沙的炒豆子聲音，讓你把全身丟進音樂裡時還有個僕人般的沙堆軟軟地接住你。

　　店裡有幾張老木頭桌椅，我找了個位子坐下來。拉出椅子時，我的手同時握到了木頭與鑲著銅片的邊，就那麼一冷一熱交織在一起，成了一種手掌最迷人的溫度──初戀情人第一次牽手的溫度，很想熱情又不好太熱情，欲語還休的複雜心緒全在肢體的表情裡了！這麼性感的傢具肌理，一秒鐘就可以把我降伏。我刻意讓自己放緩坐下來的速度，就像把自己的身體當成一顆雞蛋，小心翼翼地捧上了老木頭椅面上。那顆雞蛋……喔不！那顆「我的屁股蛋」終於好整以暇地享受了坐下來的過程，我把心神拉回到上半身，這才發現，不知道甚麼時候，一位戴著鴨舌帽的中年男人已經靜悄悄地出現在我身旁。穿了一身的黑色衣服，唯一留白的部分是那一頭露出帽沿的灰白頭髮。臉上的五官與皺紋全像是請朱銘先生刻上去的，一動也不動可是卻充滿溫度。這整個雕塑一般的存在感，已經成了那張木頭桌子的一部分，百年以前就站在那裏等我似的。

"老闆" "大叔" "有故事"

　　原來眼前這位滿臉鬍腮的大叔就是店員兼老闆，細細的眼睛藏在低低的帽沿與滿滿的鬍渣之間。我猜這傢伙的身體裡面住著一個不喜歡光亮的靈魂，只在眼睛開了個那麼小的窗縫。老闆直接拉開我對面的椅子坐了下來，慢慢推出一張似乎比石塊還要厚的牛皮紙，那是一份上面只有幾行鋼筆字的menu，而且好像已經用了一百年，同樣也成為木頭桌面的一部分了！

　　老闆終於開口說話，這時我才確認了他不是一尊從美術館被咒語喚醒後溜出來的雕像。他的聲音低得剛好為John Coltrane的薩克斯風加進Bass，語言像是一顆顆角度清晰的小石頭，從他的每句話裡滾落到木頭桌面再彈上來。我猜想這位老闆可能是沉默了一千年，一張開口，那些話語就成了化石，會讓你自然而然就掉進那個誠懇專注的語調裏。他仔細為我說明每一杯單品咖啡的身世與個性，也叮嚀了它們最適合入口的溫度。用著斯文的文藝腔，一五一十將那些豆子嵌進了散文裡。我幾乎是閉著眼睛「讀」完了那張menu，然後點了一杯水洗的藝妓咖啡。

　　我睜開眼睛時，老闆已經在櫃台裡面磨豆子了，很納悶他都是如何移動的，怎麼可以那麼不打擾客人又讓客人驚奇不斷。櫃台那端暗暗的，只點了一顆燈泡，神秘兮兮像個洞穴，裡頭藏著巫師與他的鍊金術。我沒辦法清楚看見他操作的過程，所以也就無從描述其法術的細節，倒是不時聽到那位巫師喃喃低語，又像在對著咖啡豆哼鳴一種我聽不懂的部落歌謠，搭著空間裡孤寂的薩克斯風音樂，真像聶魯達的詩。

　　老闆端了剛沖好的咖啡來給我，這次我終於看到他確實是走路過來的，而且跟剛剛那隻老貓一樣，都打著赤腳。暖灰色的水泥地板留下幾個微濕的腳印，倒是跟地上那些細小的裂紋很配，原來質樸的素材就該用身體最質樸的方式去接近。

　　老闆又坐了下來，他知道我第一次來，剛好店裡沒啥客人，索性跟我聊起天了。他告訴我為何放棄一家國際版雜誌資深記者的工作轉而開店。原來就是一次在非洲的採訪，那次的採訪讓他見識了咖啡的故鄉，也認識了他老婆，一位同樣四處旅行工作但必須揹著相機的女攝影師。男人、女人與咖啡一拍即合，兩人當時不僅馬上去當地教堂結婚，而且決定都放棄工作，一起回到台灣開一間咖啡館。

"舊木料"" 行旅記憶"" 連結人與人"

他們用手上的積蓄租下了這間巷子裡的空間，再找來一車回收的舊木料。然後用了三個月的時間，夫妻兩人合力把這間店給裝修起來。說是裝修，其實是用他們多年來行旅世界所積累的空間經歷與美感，一方寸一方寸將旅途上的雲和月，冬陽和春雪給帶進店裡。用一種很「素人」的空間直覺，卻把空氣裡的調子揮灑得非常「達人」。我在這間店裡幾乎感覺不到一般咖啡店的潮流型式與用力斧鑿的設計痕跡。這裡可以看到天花板上訴說著土耳其神話的吊燈，牆上記錄著埃及沙塵風暴的方巾與黑白照片，與角落那張被地中海岸的風吹過的板凳。與更多更多兩人帶回來的筆記，用許多地圖上沒畫出來的城鎮的車票寫成的旅行筆記。簡直是一本活的博物誌與沒完沒了的一千零一夜了。

我聽著老闆道出店裡每個物件的來歷，心神蕩漾在雲端的世界地圖裡，根本沒有意識到那杯熱咖啡端上來已經快半個小時，而我一口都還沒嚐到。我察覺到自己的迷糊而端起杯子正要啜飲時，老闆客氣但很堅定地阻止了我。他說：「這杯咖啡已經失去了最好的溫度，我堅持為您重新製作一杯，請稍後片刻。」我一回神，他已經在吧台另一側的微光裡了！

後來結帳時，老闆除了只收我一杯咖啡的錢，還送我一張他自己從印度寄回來的明信片，用卡片上的泰姬瑪哈陵跟我結一份建築緣。我猜想咖啡的世界一如建築，「人」在這些關係連結當中肯定是無比重要，像是漩渦的中心，也像是製造出漣漪的那顆小石頭。

咖啡再香，如果沒有職人的手與品嘗者的感官在其間的對話，也只能是沉默的植物；房子再美，少了行住坐臥的居住者，少了喜怒哀樂的日常堆積，也只能是好看的天地牆了！

我們不是時常聽到一種說法：「You are what you read.」或是「You are what you eat.」等等，似乎後面的動詞填上甚麼，你就會變成那個動詞所衍生出來的樣態。我們是那麼緊密地跟自己所閱讀、所飲食、所穿著連結在一起。每個動詞都代表著某種生活選項，而且這些選項的內容會把人們分類，然後逐漸形成一個又一個文化社群，各自代表著一種又一種獨特的生活風格。

因此對我來說，吸引我的正是咖啡館裡的Life style。可別以為我說的風格是指工業風啦、極簡風或是「公主的頭髮不想吹到風」……等等那些易開罐頭一般的視覺剪貼。我要的是一種由店主人的生命所積累出來的底蘊，一種認真將生活活成一種容器，讓咖啡滑進這個生活容器裡然後成為容器的一部分。這裡有紋理，有刻痕，也有咖啡的一屏一息，那個迷人的Life style就在這裡了！

淵源說：關於「職人」

　　我認識許多「職人」，這些怪咖都像個天真的大孩子。有一些很害羞，另一些則更害羞，反正身為職人者，似乎都很害羞。我自己也是害羞族，不過我是宅男以上，職人未滿。

　　巧合的是，我祖父是職人，他的木工技藝可以駕馭一整座碾米廠，而且個性沉默。我父親也是職人，除了可以在碾米廠的超大機具之間飛簷走壁，他後來還駕馭了鐵工廠，並且在我心目中一直以達文西的位置存在著，一位個性很沉默的達文西。職人的性格似乎會被當成密碼寫進DNA，我長大之後也以職人自我期待，在建築師的角色裡彎著腰，摸著石頭過河，把每個案子都當成此生的第一案那樣充滿好奇，然後將祖父與父親的沉默性格放大四倍後再進化成為一個建築「直男」。

　　雖然之所以成為職人，應該就是司其所職過於常人。不僅關乎其技藝，更及其專注的態度。但說實在的，你其實不太能夠只是以「某個行業裡的佼佼者」來定義他們，這樣又會把職人這個角色的定義給凝固了。按我的人生體會來說，**但凡對於身邊不分大小的某件事專注到了極致就是職人。你把生活過到極致過出了一種獨門騷味兒，就成了藝術。**電影《霸王別姬》裡頭有句經典台詞說得好：「不瘋魔，不成活。」這是平劇界裡最基本款的開箱文，我常把它拿來期勉年輕的建築人，也時刻提醒自己。

04

我的黑道初體驗

據說宇宙裡有百分之90以上是暗黑物質，看來人間陰暗面的力量不僅挺大的，隱隱然似乎還其來有自。這樣的因果連結當然是我的「非」科學並且不負責任之無厘推演，十足不好笑的冷笑話。可是，生活中就是會遇到一些讓人想像不到的過客，產生預期之外的連結，然後就會神展開一段又一段令自己哭笑不得的劇情了！

故事發生在我的小事務所草創初期，為了維持辦公室的生計，東奔西闖的這段時間也曾日日瞎忙。似乎草創期的執業經驗都比較超現實，不是圖快要畫完準備簽約時，才發現突然失聯的業主，可能已經不在地球上了；要不就是在受邀設計的基地旁遇見久未連絡的大學同學時，才發現我們有著同一位業主，而且接到了同一個案子，業主也是斬釘截鐵說要請他設計，然後我們一起發現大家都被耍了，也就一起去喝威士忌慶祝那場被拆穿的騙局。

「草創」真是一個年輕建築師的粉紅泡泡冒出最多，也爆掉最多的殘酷時期啊！

初識「豪」的豐富多面象

　　當時仍是求案若渴的我，只要有機會都是全力以赴。有一天，正當我為了下一個案子還沒著落而發愁時，有一位工程界的朋友來找我，說他認識一位闊綽的年輕富豪，聽說是個金融大亨的富二代，交際如「行雲」，花錢似「流水」。剛剛在城市最貴的蛋黃區，買了一間大豪宅，準備找人好好裝修一番。若其工程團隊能結合我的設計理想，必可一舉拿下案子，共創驚世作品。我聽著口若懸河的他侃侃而談，有點像正在佈道的祭司，一波又一波咒語般的激動聲音朝我襲來。我像個進入催眠狀態的信眾，眼睛燃起了熊熊的希望火光，於是抱著他搖晃著的身體，用我想得到最虔誠的語調一口答應了，並馬上請他安排與業主初次見面的時間。

　　就在我要出門時接到電話，朋友神秘而謹慎地叮囑我，因為業主的身分特殊，碰面的地方不好找，要我先在附近與他會合。我想，能被稱為富豪者必有其獨到之社會規則，作風低調在所難免。然後我也用很低調的氣音對著電話說：「好，我知道了！」結果朋友一直等到我說了第三次壓了很低的氣音，他才總算聽清楚我的話，我心中煞有所感，低調的富人日常一定很辛苦。

只是……那個「低調」的地點，也著實把初次見面的調子彈得太低了一些。我以為至少應該安排一個山明水秀的城郊，或是摩登時尚的市中心才對，印象中富豪之邸該有的排場與背景就算沒有迎賓大道，也要來點高牆大院或是貴氣逼人的林蔭步道之類。可是我們竟是約在老市區的某座廟旁，的某條巷口，的檳榔攤旁邊。當時明明是上午10點，我卻感到夜幕低垂，總覺得那個巷口好像從來沒有天亮過似的。好像被摩西硬是從絕境開出一條道路，可卻又忘了讓太陽照進來。一種亙古以來的永夜，只為了讓檳榔攤的七彩霓虹燈亮得更華麗，也讓裡面的西施妖嬈得更像一回事。我每次遇到這種城市裡的異境，都會不由自主地心蕩神馳起來，這些生猛的地方美學，隨便拿起相機一拍，都可能是一張迷幻搖滾的唱片封套。不過當你隨便一拍之後，也有可能會走不出巷子，挨上一陣很生猛的拳頭與問候吧！

朋友團隊一共三人，其中兩位大哥先到了，據說他們剛剛從一家大型營造廠「被」退休。不曉得該怪景氣的殘酷或是老闆的薄情，總覺得他們倆人看起來有種中年得很無辜的樣子。可是飽經世事的表情與熟練的柔軟身段，又讓他們雖然年屆60，看起來還像是有著未竟之志，仍有個幾丈的雄心想搏一個事業回春。

　　終於，我朋友最晚出現，因為遲到而跑得有點喘的他，手上捧了一盒包裝體面的茶葉要當作給業主的見面禮。然後領著我們走進巷子，陸續又拐過幾個濕濕暗暗的巷口，閃躲了一隻暴走的黑狗，與兩位吵架的老婆婆與她們身旁哭個不停的嬰兒。又走了幾步，進了一條必須側身而過的窄巷，經過時我剛好透過一扇窗戶「很不小心」地瞥見一位上了髮捲的女人⋯⋯背上的刺青。就在我覺得自己已經快要無法承受更多的荒謬情境時，我們終於來到業主「低調」的辦公室了。

　　那是一棟透天厝的一樓，見不到任何招牌，也沒有任何歡迎來客的建築表情。門面是一整排貼了小方塊磨砂貼紙的落地玻璃，這種似遮非遮的空間界面，通常是在對著界面外的人說：「你不要亂看，不然你會看到不該看的。」

　　我們用很謙卑的方式走到門口，然後對著一個很像監視器的東西，露出一種小嬰兒沒穿褲子時會有的天真笑臉，似乎在對裡面的人表明，我們像兔子一樣溫馴無害。接著就見到某扇玻璃門的把手上，有個LED燈光閃了三下，然後發出「噠」的一聲，一位黑衣人開了門探出頭來，只見他機警地左右看了一下，就示意讓我們進入。我在那個剎那之間，以為自己見到附近廟裡的某位羅剎了！

　　進到客廳一陣靜默，真希望這時候至少來點三味弦的聲音，作為大哥出場的背景音樂既應景又帶點兒詩意。好幾秒鐘後我才抬起頭，第一眼看到的是掛滿四面牆上的匾額，題字者大都是議員或某某代表會主席，不是「功在鄉里」就是「國家棟樑」之類。然後一張霸氣十足的紅木辦公桌像隻獅子趴在客廳中間，桌上只擺了一尊拳頭大的雕像，玉石刻出來的「達摩」。與一個比「鍾馗」的臉還大的煙灰缸。我們坐在旁邊的牛皮沙發，沙發旁邊的地板上，擺放了一整排半個人高的紫晶洞（據說可以招財聚寶）。茶几是一塊用檜木樹瘤雕成的泡茶桌，尺度之威猛簡直可以躺進一個泡湯的人那麼大。最讓人充滿「敬意」的是沙發前方的電視櫃上架著的，一把跟富士山頭的白雪一樣冷靜的武士刀。

　　這時有一位自稱是「特助」的北野武……喔不！是黑衣人，幫我們各自倒了一杯來自福壽山的烏龍茶，很客氣地跟我們說：「董事長晚一點到。」

　　我當時覺得，整個客廳應該有半個籃球場那麼大。除了四位全身黑衣的護法金剛，正在討論著哪筆帳還沒收，與接下來準備要問候哪位仇家之類的對話。他們聊得很輕鬆，我卻聽到生命中快要無法承受之重。我期待的三味弦一直沒有出現，偌大的江湖，就只剩我們這四個相依為命的靈長類，用著此生能想得到最恭敬的姿勢正襟危坐著。

我開始意識到空間中一股肅殺之氣，猜想不是冷氣開太強，要不就是暗藏著刀光劍影的這裡，隨時都會有另一批黑衣阿修羅衝進來要討個輸贏。這時我腦中開始浮現我看過的香港古惑仔電影，裡頭充滿著各種追逐砍殺的情節，逃亡時的背景音樂與好聽的粵語主題曲。當然還有鄭伊健身上那些狂灑著費洛蒙的刺青，與「無間道」裡梁朝偉被子彈打到後仍然可以保持很帥的臉……。然後，時間一分一秒過去了，我心裡的沙漏倒轉都不知幾千回了。那位神秘的富豪與三味弦還是沒有出現。我們四條人像是被晾著的魚乾一樣，已經枯坐了兩個小時，而且還沒換過姿勢，也讓嘴角一直維持著「我很OK」的角度，絲毫不敢放鬆。雖然我當時臉上看起來一派鎮定，背部卻早已濕了一片，但即便如此，我還是得讓自己看起來「很OK」。

這時候一陣聽起來「很不甘願」的聲音劃破了寂靜，不知從哪裡傳來江蕙的「我無醉、我無醉無醉，請你嘸免同情我……」的歌聲，原來是剛剛那位特助的手機響了。只見他接了電話之後，便一個箭步進了後面小房間。經過一陣密談之後，這位「北野武」面無表情走出來，拉了拉自己身上的皮衣。用一種刻意壓低了的嗓音，很客氣但同時保有威嚴地跟我們說：「董事長昨晚喝多了，今天會議取消，你們可以走了。」一句聽起來像三味弦的話語飄在空中。

在沙發上靜坐成四尊佛像的我們，彷彿看見一隻又一隻的烏鴉帶著一群軟軟的破折號從眼前飛過，我感到無限禪意迴盪在空間裡。

後來我沒有再去開會，當然也無緣見到那位富豪。倒是那一間冷冷的客廳裡，在一群黑衣人的霜白臉孔之間，飄著的那股酸酸的芳香劑味道，以及數不完的實木匾額與含著冷光的水晶洞，共同揉合成一團既緊繃又孤寂的空氣，給了我一個超現實電影一般的暗黑白晝，在那段事業草創的日子裡，一段難忘的初體驗。

淵源說：建築人的「社會事」

其實就是關於「轉大人」這件事。

不瞞你說，我認識大部分的建築人都是沒有長大的老小孩。講好聽一點是個性一直都保持純真，沒有被人間的「世故性」把好奇心給磨掉、帶到一種超齡老成的價值觀裡。可是如果我們殘酷一點來面對這件事，其實這一群看起來很愛乾淨的人，恐怕是因為長時間躲在一個理想的烏托邦裡而忘了出來。那個他們在圖桌上，日日夜夜畫出來再走進去的虛擬世界。

要說「宅」這種特質，我想建築人應該是當仁不讓了。建築人喜歡宅在家裡，宅在圖桌上，宅在電腦的3D世界裡，宅在包浩斯純潔無垢的殿堂裡。直到有一天他會發現，如果想要完成偉大理想就必須吃飯，如果想要吃飽飯就得去賺錢，跟誰賺錢呢？跟那個概念中一直很險惡的世界賺錢。而往往這個時候也正是建築人「轉大人」的時機了！

我時常在一些「很男人」的應酬場合裡看到一種景象，每當酒過三巡，大家呈現微醺狀態，這時候種會就有一兩個醉得很進入狀況的男人，用比較高的音量跟其他的哥們說：「你們如果遇到甚麼『社會事』就來找我，我很罩的！」雖然現場包括我在內，都會一副很熱血地感謝他，然後開心地再回應他一大杯，可是每當清醒之後我還是會去想，到底甚麼是「社會事」？直到後來又多吃了一些應酬飯的我才明白，「社會事」大概就是我們用常人的邏輯無法解決的事，只好借助一些不必講話只動「工具」來解決的事……一些流血不流汗的事，反正就是那些會讓人聯想到「無間道」或是「教父」這一類很男人的事。那些原本離我們很遙遠的人，突然有一天路過你「無垢」的生活圈時，你才發現，原來他們也需要蓋房子，也是需要找一個好的建築師。

然後我暗自猜想，搞不好這些很「黑」的兄弟們，其實心裡面也是懼怕著這些他們不太熟悉的……「好」的建築師。

05

灰塵下的秘密

　　灰塵跟沙漏一樣，也是一種測量時間的尺標。你有多久沒有打理桌上的灰塵，就表示灰塵下蓋住了多久的記憶。

　　或者，是一份曾被遺忘的愛。

Joan是一位剛從紐約回來的髮型設計師，染了紫藍底襯著灰白色的短髮，與一身俐落的皮衣來拜訪我的事務所，想請我幫她設計一個工作室。讓我感興趣的倒不是她身上那些勁裝與美麗刺青，而是不明白，明明外面是個大晴天，而且又是專程來跟我討論一個即將落實的夢想，為何會用一種厭世的表情和語氣作為開場。

我看著她那張雖然略帶了風霜與刻痕的臉孔，但是眼神裡仍透出對世界的信任，所以並不算世故。四十歲的年紀，可以是晚熟的大人，也可以是早熟的小孩。我在她的言談裡，還是可以聽得出來飽嚐世事的「重」與天真潔淨的「輕」，被她無縫地接合在生命的質地裡，因此我有時會聽到細膩，有時會聽見粗糙。讓我印象很深刻的是，我記得她曾連續說了三次：「我不快樂。」

她是家中的獨生女，母親在她很小的時候就因病過世，也因此她一直以來，對於母愛沒有概念，對於「失去愛」也是。陪伴她的也就只剩爸爸，一個安靜的男人。從小在單親家庭成長，青春期的「初潮」是聽同學解釋了才知道，化解了「她以為自己快要失血死掉」的疑慮。從那時起很排斥「女生」的符號，不愛芭比娃娃、不喜歡任何有蕾絲的布邊、不留長頭髮，二十歲之前沒穿過裙子。同一年，在一場生日派對裡吻了朋友的表妹，才知道原來自己愛的是女生，之後也未曾穿過裙子了！

單親爸爸與單親女兒

　　她父親是一位畫家，是屬於賈克梅第那一種「情緒先行」的天才，狂喜、沮喪、爆裂與寂靜，隨時都在畫室裡主宰著作品。這位投身藝術的男人每天有三分之二的時間把自己關在畫室，妻子離開人世後便更加深愛著女兒，但也因為不知道如何同時扮演父親與母親的角色，只好選擇嚴格管教的模式。最崇尚自由的他，用「愛」剝奪著女兒的自由。

　　女孩從小被寄予厚望，要跟父親一樣，在藝術的路上發光。她父親說：「既已出於大藍，自當更勝於藍。」藝術圈子裡的人們都知道他有個寶貝女兒，Joan自然也沒讓人失望，從小就有過人的美術天分，不論畫甚麼都有自己的想法，隨時都可以看出別人沒看見的事物角度，揮灑出旁人料想之外的奇作，像個天生的色彩魔法師，喜歡捏黏土喜歡塗鴉。給她一堆火雞毛，她可以做出一隻孔雀送你。那雙手一刻沒閒過，身旁的掌聲也是。

　　後來女孩以優異成績從藝術大學畢業，也順利申請到紐約一間頂尖的藝術研究所。

　　Joan曾經深深感受到父親對她的在乎，但更多的是讓她無法承受的需索……關於「必須符合父親期許」的那份愛的需索。從小到大，「愛」這件事沒有從父親的保護裡缺席過，但壓力也是。當保護逐漸形成了一種「控制」時，這條緊繃的弦終於在她出國的一年後斷裂了。

　　女孩到了開放自由的紐約後，不僅見識了狂飆的街頭活力，與百花齊放的思考方式。讓她不僅掙脫了一直以來困住內心野性的枷鎖，也學會更勇敢面對自己。原來「不乖」不代表就是「壞」，而就算是「壞」也不可以變成一個「壞掉的人」。

　　她決定放棄純粹藝術轉而學習髮型設計，一個全新的探索，將頭髮視作一場雕塑，一場移動在地表上方的視覺饗宴。直到辦好了轉學的所有手續，也安頓了新的居處，她才將此事告訴老家的父親。想當然爾那位固執的男人是反對的，兩人在幾通越洋電話裡爭執無果後，女兒從此不再與父親說話。那時開始她再也沒有回過父親的家，父親也不再跟女兒聯繫。兩人從此用冷漠來抵抗對彼此的想念與牽掛，那年她二十五歲。人生有許多跨不過去卻又放不下的愁與仇，這些阻隔會讓本來最熱的心變得最冷。

　　直到兩年前，父親從輕微失智到了快把自己給遺忘了，才終於等到女兒回家。Joan接到父親朋友的電話後，沒想太多就丟下紐約的一切，回到老家照料已經臥床的父親。可是一直到男人臨終之前，「沉默」依舊是父女之間僅有的對話。原來直到生命的終點，還是沒能跨過那個說不出的「人生的難」。

　　Joan接手了父親留下來的房子，也是她從小生活的老家，更確切說其實是父親的畫室，到處似乎都可以見到那個畫著石膏像，畫到自己也變成石膏像的父親身影。她每次來到這間老房子總是充滿愁悵，所有好的與不好的記憶都變成殘缺影像，投射在每個角落與每一道牆上，像一張網子把自己給困住，讓她生起逃脫的念頭。覺得這些殘影再也沒辦法為房子帶來希望，她想把這棟房子換上新的面貌，將這裡改成自己的髮型工作室，而且最好是拆掉重建，她要重新建立不同的人生。

打開和往事和解的空間

　　幾天後，Joan帶我去看那棟曾讓她歡喜也讓她揪心的老房子。是一棟挨著小山坡蓋起的兩層樓舊式別墅，樣式雖然老派，但氣質卻

老出了仕紳的魅力。白牆灰瓦還有深簷的大斜屋頂，活像是剪裁得宜的訂製西裝與老師傅才剪得出來的講究髮型。厚厚的牆壁開了一些古典的窗口，窗台上還站了幾樘新藝術風格的鐵花，最讓人心動的是那個深窗的尺度剛好形成了一個美妙空間……午睡貓咪的容身之處。

走進一樓玄關先是看到一幅很大的人像油畫，畫裡的小女孩顯然是兒時的Joan。雖然看得出來是穿著小男生的褲裝，卻難得綁了一揪短得像沖天炮的辮子。轉進客廳後，透過三片很高的落地窗，透過大窗可以看見大花園。窗的兩邊各有一掛垂到了地板的絨布窗簾，這清透的玻璃讓客廳延伸到了外頭的花園，看著美景出了神的我，差點就往玻璃給撞了上去。其中一道落地窗的旁邊擺了一張維多利亞風格的木頭餐桌，這種款款濃情的傢具，若不是女主人買來的，就是男主人為了他所深愛的女主人買的。客廳裡沒有電視牆，倒是有著一道粗獷石塊疊起的大牆，在身體裡嵌進了一座壁爐。這裡出現了另一個焦點，壁爐上方掛了另一張人像畫，是國中時的Joan。剪了個俐落短髮，臉頰微微的嬰兒肥，眉宇之間帶了一點萌了芽的英氣，但整體不脫娟秀，我暗自猜想畫中那點女孩子的脂粉氣，會不會是當年她的父親按著期望加上去的。屋裡每一樣傢具都被布蓋著，像是一群躲在大被窩裡的動物，冬眠了一個世紀。讓人走在裡面時不自主地放輕腳步，不只覺得自己像隻窺探屋子的貓，連整間房子都安靜地像一隻瓷器做成的貓了！

然後我看見「灰塵」，除了陶磚地板上那層灰白色的塵，還有當人朝著它看到出神時就會陷入回憶裡，那一束飄浮在日光裡的微塵。回過神來的我，抬頭尋找那一陣靈動的源頭。才發現原來是二樓窗外的陽光，透過客廳上方的挑空灑下來的光束，因著我們的移

動，那些細小微塵也用自己的韻律舞動在光裡，也在一瞬間騷動了我的靈感。

我彷彿得到了天啟一般，然後擺出一個希臘戰神石膏像的姿勢，用很篤定的語氣，向眼前這位想要把房子「砍掉重練」的屋主說：「這房子連一道牆都不需要拆！」

Joan一開始當然是露出困惑的眼神，但接下來我細心地跟她一邊解釋著，一邊將每一塊蓋著傢具的布掀開。她看見了灰塵下方一件又一件陪著她長大的物件，也看見時間的容顏。這些物件顯得如此沉默，卻又透露著多如繁星的情緒。好像有很多祕密藏在物件的縫隙裡，是孩提時的Joan藏的，也有國中的Joan藏的。一直在這裡等著長大後的Joan來將它們重新擦拭。

我在空間裡比手畫腳著，用看不見的線條在空氣裡的微塵畫出設計圖，很急切地想讓Joan看見這份渾然天成的藍圖：「我希望未來的客人可以坐在落地窗前的餐桌旁，讓你為他們料理頭頂上的情緒；你們一起在花園旁聊著頭髮與生活，也分享著彼此的信任。」這不正是一處渾然天成的髮藝工作室嗎？！眼前一座主人與客人的居心之所，屋主需要做的事，只是好好整理房子與自己塵封已久的心啊！

這一瞬裡我感覺到，屋主與這棟房子同時茅塞頓開。而且也透過剛剛揚起的灰塵縫隙間，從女主人的笑顏裡見到牆上那張畫中……小女孩充滿歡喜的眼神。

幸運的我圓滿了一段失而復得的關係，也在灰塵底下發現了一個祕密，原來建築師的責任不僅只是認真蓋房子，也要認真地「不」蓋房子。

淵源說：關於「收納」和「整理」

「整理房子」是一件可大可小的事，小到可以只是把書桌上那一疊永遠無法讀完的「書之山」移到餐桌空下來的另一端，你的人生就可以得到半個月的海闊天空。大則是可以讓人困在「斷、捨、離」三字裡，想要讓所有桌面重見天日卻又不知道該遺棄哪一個沾了回憶的物件，左右為難最後答案就只能怪房子太小而慾望太大了。

除了這些一想到就很累的情緒之外，讓我比較感興趣的是，在那些翻箱倒櫃與再度井然有序的過程之間，是不是會無意間發現了一些曾經遺失的物件，或是情感。也許是你小時候第一次考了一百分，奶奶送你的那只曾放在掌心把玩的木頭陀螺。也許是國中時隔壁班的男生塞給妳的小紙條，那個瘦小的男生後來變成很胖的老公，可是紙條裡羞怯的告白文字仍一直纖細。也許是藏在衣櫃深處那一本早已絕版的寫真女星初登場寫真集，至於為何有某幾頁被翻得特別皺，大叔如你其實也想不起來了。

年輕時，害怕整理房子是因為一想到就很累。搬東西累，擦拭灰塵累，把東西再放回去更累。到了半百之後，多了不一樣的害怕理由。害怕灰塵一被拭去，過往回憶從潘朵拉的盒子朝自己飛撲過來時，自己會被它們糾纏不放。**更害怕的則是，不願放手的恐怕是自己，於是一時三刻難分難解，房子永遠整理不完了。**

06

文科太太的理科陽台

　　小美是我高中時的鄰居，一位熱愛英國文學的女生，高二那一年就拿過全國英語演講比賽冠軍。她拿著木吉他自彈自唱「卡本特兄妹」的〈Yesterday Once More〉時，更是讓一整個大禮堂的高校生都感覺自己戀愛了！畢業後果然考上了頂尖大學的外文系，繼續當學霸……喔不！是學后，而且還成了學校話劇社的當家花旦，不僅將莎士比亞的舞台劇演進了骨子裡，就連中文系裡要找話劇《荷珠新配》的女主角時，第一人選仍然是小美。這位把英國十四行詩當保養品的女生，從舌尖發出的讀音到腳尖走路時的節拍都是那麼的英國腔，十足的皇家味兒。

　　小美就像充滿靈氣的艾瑪華森，就是那位唯一從霍格華茲魔法學院畢業長大後沒有變形走樣的主角，也是唯一的女主角。小美長大出了社會也沒有讓自己走樣，外貌與氣質都沒有。大學畢業沒多久便認識了她的休葛蘭，一位斯文帥氣的電子工程師，是那種會唸書又會打球，還不小心摸摸吉他就學會了自彈自唱的學生王子，公司裡其他理工宅男加總起來的帥都輸他好幾圈操場，就算把哈利波特加進去也是一樣。

　　後來兩人便在新竹的科學園區結婚成家，也在當地買了房子，生了孩子。文科太太嫁給了理工先生，一種當年在科學園區很典型的家庭結構。話說曾在網路上很紅的「理科太太」，她的先生好像不是文科老公。所以，到底「文科先生」會不會愛上「理科太太」呢？這恐怕就離題遠了，雖然值得你在搭公車時稍微想一想，但……咱們還是言歸正傳，趕快回來看看小美的故事吧！

　　光陰似箭，轉眼二十個寒暑過去，不再花樣年華的，已經不只我這枚大叔，我們的小美也從當年的艾瑪華森變成現在的艾瑪湯普森了。當然囉，她那位還在電子業擔任高級主管的老公，現在也擁有跟安東尼霍普金斯同樣的髮際線了！

　　前一陣子小美跟我聯絡，說他們房子舊了，也因為孩子們都出外求學，總覺得原本的格局已經不太合用，可能需要調整一番。趁此機會也想把家裡的設備好好更新。之所以有了想裝修的計畫，並不是為了趕時髦或者要炫富。這對環保夫妻檔一直以來都過著崇尚節能的生活，只是目前住家裡的設備既然已老舊，如果能藉此換上一些省能設施的話，也許能讓每個小日子過得更接近「減法」的哲學，這個過了五十歲以後深刻體悟的道理。

　　她想聽聽我這位少年玩伴的意見，幾十年沒見了，之所以專程找到了老朋友，倒不是要我幫他們裝潢一個美輪美奐或者充滿風格的新家。讓我有點驚訝的是，經濟條件不錯的他們，居然想讓客餐廳與臥房的裝修一切從簡。也許就是換上壁紙，裝上節能燈光之類，早就打算自己請師傅搞定即可。

　　令他們慎重看待的，是關於一個長久以來總感覺「很過渡」的空間。這個面積不算小，卻一直搞不清它在房子裡所扮演的角色，總感到有些可惜。很想好好活化這個空間，但兩夫妻左思右想始終覺得沒有把握。於是想到了我這位從小很會幫人出鬼點子，又剛好是個佛心的建築師。希望請我去為他們的房子做個專業的診斷，幫那個處在渾沌狀態的小天地開個小藥方。

人把空間住得很有故事

　　我如約到了小美的家，在一棟集合住宅裡的十五樓。這個不算小的社區是由三棟大樓圍著一個超大中庭構成的，這個很有生態感的開放空間不僅有天有地，還有成群的綠樹與花草，有水池、有青苔，有魚有鳥。中庭對著前方的小巷開放著，小巷的對側則是個鄰里小公園。大樹成蔭的社區入口形成了最棒的迎賓排場，看得出來這是一個恬靜有機的社區，或者更像個隱居在城裡的聚落。

　　我搭了電梯來到他們家的樓層時，那個十五樓的電梯廳就像個小小的生態館，鄰居們自發地在這裡擺了盆栽綠意，而且因為梯廳有著很好的採光與通風，讓這裡的蒔花弄草一點都不顯違和。

　　走進他們家時，艾瑪湯普森與安東尼霍普金斯已經幫我備妥室內拖鞋，站在玄關迎接我。我老是提這兩位英國演員，除了他們很像我的老鄰居之外，主要是他們一起演過的那部電影《長日將盡》，裡面所描寫的建築場景，實在將家屋裡的「陰翳」與「光明」呈現得極為深刻到位，令人難忘。

　　趕快回到小美家的玄關了！這時最先抓住我的眼球的畫面，不是玄關掛著的觀音水墨畫，或是那一道回收木料滿滿鋪成的客廳主牆面。而是一個銜接著玄關的深陽台，我看應該足足有將近三米的深度。更難得的是，經過當初建築師非常巧妙的設計，不僅讓陽光斜斜灑進陽台來，而且完全不會犧牲這裡的私密性。小美跟我說，當初他們夫妻倆也是一進門就被這個興味盎然的玄關給深深吸引，後來很快就決定買下這間房子。

　　然後她帶著我從陽台這一側走進房子，一開始我先是看到旁邊女兒牆上掛了許多花盆，看得出來是一處被細心維護過的盎然綠意，好似一路從剛剛那個很像小生態館的梯廳延伸過來的花叢綠徑。漸漸地，陽台變寬了些。我開始看到雨靴、溜冰鞋、球具……等等，一些帶點「野性」的戶外生活物件被整齊安放在貼著深綠色的馬賽克牆邊，看起來會讓人聯想到鄉下的農舍旁，總會有一道佈滿苔蘚的石頭牆，牆上會掛著許多沾了細碎泥巴的農具，陽光橫在它們身上時，總會給人一種暖暖的安心感。然後我恍然大悟，原來眼前這片充滿生機與情趣的半戶外空間，其實是那位跟我有同樣佛心的建築師規畫給住戶的「工作陽台」。這樣一個完全屬於女主人的空間，陽台的起點那一端接著入口玄關，另一端則通向終點的廚房，沿途的小風景就這樣不帶做作地形成了一條有陽光、泥土、空氣、花和水的穿廊。這麼充滿靈動的空間早已超越我對於「工作陽台」的空間想像，簡直讓我像夢遊仙境的愛麗絲，陶醉在一種「很希望自己是女人」的幸福想像裡了！

　　正當我還神遊在陽台上那幾株可愛的仙人掌時，小美很含蓄地跟我說，這個如同通道一般的陽台，就是電話裡所說的……令她不知如何下手的「過渡」空間。我回過頭看了一眼剛剛的來時路，然後用一種跟仙人掌一樣，長得很吃驚又很可愛的表情，緩緩告訴她：「妳已經給了這個空間最棒的詮釋啊～」

　　然後我向女主人一件一件解釋了她「作品」中的美好，眼前這位天才的生活創作者，完全不知道自己已經用許多紮實經營著的小日常，給了空間最適當的身份。也為家屋與物件的關係做了最好的詮釋，包括她用資源回收場撿來的木頭做成的置物層板，鋪在牆邊的小石子與大大小小深富拙趣的花缽，還有一看就知道是自己用竹竿DIY做成的曬衣架與晾鞋架，晾著先生的修車工具架，晾著孩子們的玩具、雨具……與各個構成住家生活的小音符，只是大多數的房子卻始終沒讓它們唱成一個曲調。而今天我卻在這裡聽見一位謙虛的女主人，將那些讓人覺得瑣碎紛亂的生活軌跡，理成一條一條簡單的方程式。一切都那麼符合機能，理性而自然；卻同時那麼有機地長在生活裡，開出了有文學味道的花朵，讓這個看似走道的工作陽台「過渡」成了一首十四行詩。也在我眼前演繹出一個電影般的場景，夕陽斜斜映在女主角的臉上。

　　我的一番話似乎讓這位老鄰居茅塞頓開，而當年那位文青兮兮的女詩人如今成了渾然天成的生活建築師。那雙秀氣的手，除了繼續寫詩、寫散文，寫著中年過後的明白與自在；也沾上了泥土與油漬，拿著鐵鎚與榔頭，把生活裡的凹凸不平，敲出一張協調的臉孔，讓我感動極了！

　　然後她將一張靠在牆邊的折疊桌椅攤開，是她與丈夫一起用廢木料組合起來，還有小兒子刷的油漆與女兒畫在桌面上的蒲公英。這時長日將盡，我們就在這個有點兒「理科」又多了點兒「文科」的陽台上坐了下來，喝了一杯調和得恰到好處，既理性又感性的手沖咖啡。

淵源說：「家事」是一門高深學問

　　而地方太太與婆婆媽媽們往往是「家事」這門學問裡的大師。

　　談到家事，第一時間男人都會嚇到躲遠遠的，然後會為自己辯護，說自己是一隻負責在外面那個兇猛世界打拚搏命的老虎，其實他們內心就只是一隻無助的小貓咪（而且看見廚房裡的蟑螂也是會大叫）。我敢說如果把男人放在家裡，處理那些他們口中的「芝麻小事」，保證這些男人各個都會嚇到得了憂鬱症。

　　女人之所以對家事那麼在行，到底是一種天分？還是因為父系社會的「沙文現象」造成的全民誤解？讓女人們只好另闢一個戰場，然後又不小心因為太強大而成了家屋裡的高等物種。我曾經接觸過好幾個業主家庭，都見證到這種景象。好幾次我都覺得自己很慚愧，許多我必須在電腦的圖說裡埋首煎熬才想得出來的設計，沒想到這些女主人們只用幾個回收保特瓶與不要的電線，就解決了所有的問題。不過這也不算是甚麼新鮮事，女人本來就是地球上唯一的人類，男人只是一種不夠完美的女人而已。

　　我在這邊非常誠實而且謙卑地向這些偉大的造物主們致敬，因為家事真的不是小事。你想想看，廚房裡如果沒有安放整齊的柴米油鹽與鍋碗瓢盆，男人們就會因為飲食不良而少了強健體魄，如此一來國力豈不衰退？如果全世界都衰退而不再需要戰鬥，最後男人這種動物就會因不被需要絕跡，女人就會稱霸世界，此刻的你還能不感到緊張嗎？

　　所以，加油吧，男人！

07

工地裡的武士魂

建築工地裡時常會看到意想不到的風景，那一刻裡所得到的感動往往更勝於建築案本身，我會把這些乍現的靈光當作是送給建築師的一種禮物。

大約二十年前，我接到了位於自己居住城市第一個委託案，是一個集合住宅的設計案。基地位在鬧區旁的小巷裡，從一條六線的康莊大道跨過人行道，馬上就拐進一條六公尺寬的羊腸小巷。這也算是遊走在台北這座大城市常常會有的夢幻轉場，彷彿前一刻還在萬人簇擁的如雷掌聲中登場，這一秒已經人去樓空，萬物俱寂矣！不過你千萬別誤以為這是一種落寞的情懷，實際上我還挺能享受這種躲進巷裡的安全感，還有在轉進巷口前那個迴身動作裡，把一旁奔馳而過的車子與急躁的空氣甩開，一腦子滑進一個通往秘境的蟲洞裡那種戲劇感。

人為久了之後的有機狀態

這巷子小歸小，兩旁可都是公寓樓房，好像一個歷史的大剖面，大約從二戰後至今的集合住宅，老老少少可以讓你一次飽覽。光是牆面上的各色磁磚以及大大小小各有姿態的鐵花窗，就夠編成一本城市搜奇了。其實在巷子裡值得你搜奇的內容可多了，除了剛剛的磁磚與鐵窗花，舉凡各種泥作工法、遮陽板的形式到陽台的欄杆，再到五花八門的違章方式，在這裡觀察到的不僅僅是設計與工藝的流變樣態，更多的是常民生活裡，人們對於居住空間那種「有機生長」的豐富想像。有越變越大的、越變越高的房間，也有越來越

綠、越來越紅的陽台，更有越來越擠、越來越不安分的電線水管，把整條巷子變成一條蠕動的變形蟲，每隔時日會跑出不太一樣的紋理或是細節，表達著不同居住者在更迭之間也堅持要對公領域傳達著某種隱於市的存在感。

而我的基地就端坐在兩棟六樓高的樓房之間，悄悄躲在鐵皮圍籬後方，含羞帶怯地像隻安靜的貓。

建築你這磨人的小淘氣

這位同樣也是學習建築出身的建商老闆，不僅喜歡設計，更喜愛「磨」設計。我跟他前前後後經過了兩年的琢磨，經過了多次的翻案重來，與一次又一次的互相挑戰（他挑戰我的能耐，而我挑戰著他的勇氣與口袋深度），終於把設計給定案。也因為我的細心與他的吹毛求疵，我們做出了一個很勇敢的設計，幾乎是得靠手作的精神與全工藝的態度才能實現的樓房。在那個還沒有幾個營造廠敢嘗試「清水模」的年代，我們決定這棟七層樓高的房子，要整座以清水模的工法完成。也就是不在外牆貼飾任何磁磚或是石材，模板一拆便要見真章，比下棋還要「起手無回」，房子的素顏就是舞台上的最佳容顏。

業主與我站在會議室的兩端，看起來像是準備對決的俠客。一種武士道的建築魂上了身，連開會時手上拿的工程筆都像武士刀那樣殺氣騰騰。我們知道那將會是一次冒險之旅，即將踏上征途的男人為彼此倒了一杯濃濃的黑咖啡，身體裡蠢蠢欲動的腎上腺素幾乎要從耳朵噴出來，眼前即將面臨的挑戰肯定會精彩不斷。

當時房子雖有預售，但一戶都沒賣出。銷售的人員都深知我們放在設計裡的內涵與感動，但因為建造的過程將會充滿實驗性，有很多的創意與美無法用語言傳遞給客戶，畫得再詳細的3D效果圖也模擬不出未來在房子裡的空氣感。「也許樂隊走得太前面了，聽眾還沒趕到吧！」我默默自我安慰著，而站在我身旁那位更硬頸的業主先生則是說：「好的設計要遇到對的居住者，這可需要點耐心才行。」

看到他站在半個人高的房子模型前，一邊端詳著牆上的光影與陽台上硬是要求模型師傅按著設計圖「雕」出來的欄杆細部，一邊握著拳頭喃喃自語著。時而跺了跺腳，時而敲敲桌面，可就是沒聽他嘆過一次氣。

「既然都已經這麼熱血了，乾脆先蓋再說吧！」業主最後就這麼大器決定了！果然是建築人，武士精神硬是要貫徹到底。建商業主的口袋深不算甚麼新鮮事，要把錢從口袋裡拿出來為理想拚搏者才是真正的稀有英雄。我默默向他鞠上一躬，順便摸了摸自己扁扁的口袋，然後決定，還是先去好好吃一頓中飯再當「英雄」吧！

開始動工以後，我每星期都會去工地現場關照。我手上總是帶了一本有著黑色封面而且拿起來沉甸甸的施工圖冊，黑色的工作外套與黑色牛仔褲是我當時出入工地時的戰鬥裝。就算臉上戴了口罩，但大部分的時間都得大聲說話，通常在塵沙飛揚的現場一天下來，嘴巴鼻孔與臉頰上的鬍渣好像都染上一層淺灰。我覺得自己像個殷切的傳教士，為一個信仰穿梭在圖面與鷹架之間。這是不是很多建築師喜歡穿一身黑色衣服的原因，我不知道。不過似乎建築人的心裡都對自己的工作懷有那麼些「儀式性」的情懷，所以他們聽的音樂、開的車子、喝的飲料……似乎也都挺「黑」的。

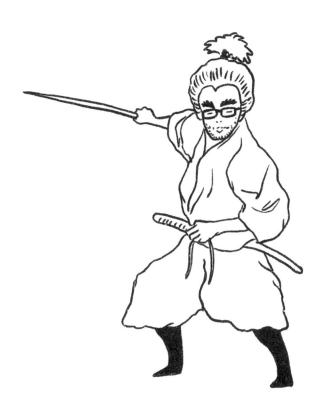

可是現場的「傳教士」不只我一位，還有我那位可愛又可敬的業主。可愛的是他的戰鬥裝扮是一身跟我形成對比的雪白，而可敬的則是，離開工地時他竟然也跟我帶了一樣的灰。這兩個黑白無常在工地戰鬥了一天後，總是一起跟灰色達成了和解，那個灰色裡有武士之間無聲的默契與謝意。

老天爺非常照顧我們，工地一直都還算順利，但工期卻比預期多出了半年。這表示工程的造價也就相對高出了很多。主要是因為業主為了貫徹手工打造的精神，決定把大廳裡剛拆模時簡直光可鑑人的水泥牆，準備加進一道打鑿的工序。

為了這個沒人做過的工藝，我們跟師傅在現場一再研究，試了各種力道與紋理，打壞了很多水泥樣本與鑽頭，經過了無數次的失敗以後，才終於讓大家都滿意，看到了師傅汗水裡的笑容，也找到水泥會微笑的表情，那天傍晚一道陽光剛好斜進來，把整個工地染成了跟稻穗一樣的金黃色。

在完工照裡解開過程的愁

後來，我們陸續也找到了木頭、青銅、玻璃、石頭……會微笑的表情，把木頭身上的樹皮一起保留在前院的牆上，變成牆上的紋理；又把青銅門把做成像纏繞指間的飾物；也在停車遮雨板上的玻璃開了一個大圓洞，只為了讓一株青楓的枝幹可以竄過去；然後也將一整塊粗獷的原石穿鑿孔洞，就為了當成未來放在門口的雨傘架；這些把功能與美學緊密結合後所創造出來的細部，幾乎都是沒有人嘗試過的工法。連日下來的戰鬥與不妥協的精神，不僅讓我們

大夥從設計到施工團隊的一眾老哥們，見識了材料新的可能性與很牛的脾氣，也重新認識了我們自己。據説後來有幾位師傅，還請人幫他們在自己的「作品」前合照，好讓他們拿去跟同業的職人朋友「老王賣瓜」一番。看見這些靦腆的男人們為自己工地裡的活兒這麼驕傲，算是完工前最療癒的事了！

房子完工後我們並沒有大肆慶祝，因為誰都説不出來到底哪一天才算是完工。總覺得那房子每隔幾天又有一些不一樣，也許是某一面牆的顏色，也許是某一座花缽的位置。我仍然幾天就會過去走走看看，有時自己一個人，有時會帶著家人或朋友，不知不覺已經將那裡變成散步地圖上的一個私藏景點。藏的不只是我們作品的點點滴滴，還有巷子裡日日美好的小風景，關於建築、生活與城市。

業主後來跟我説，對他而言「完工」二字不具意義，他一直在等待房子「熟成」的那一天。當「人」與「物」建立起水乳交融的關係之後，在人的眼裡看見的就不再是「物」了，它會長出「物外」的意義與有機的生命感，也就有了真正「熟成」的時刻值得人去期待。如同食材，如同美酒，也如同人與人之間的緣分。我看著這位武士投在灰色水泥牆上的身影，似乎有些孤寂感，但説不出為什麼，就是會想要一直跟隨下去。

淵源說：很有事的「業主」

老實講，這種業主是得要打著燈籠去找的，而且為數不多，因為如果數量一多，那建築師們可就個個要把皮繃緊了！有趣的是，如此一來每棟房子也就會變得更漂亮，我們的城市也會更舒服了。

我不是說其他大多數的地產商都不認真，只是每個人認真的方向不太一樣罷了。如果你是開早餐店的，你要讓油條很好吃，你也要讓大多數的人都買得起而享受到這份用心的話，那你就要開始考慮到要花多少成本以及賣多少錢。當然，如果你是在米其林餐廳賣油條，那你真的可以花魚翅的成本去做魚丸，但如果不是的話，你還是得乖乖地做「生意」。**建商蓋房子來賣給住戶，基本上就是一門「生意」，生意必須有利潤，才有辦法再蓋下一棟更好的房子來賣給需要的人，**這是一種生生不息的道理，也是大多數地產業者心裡的硬道理。

剛才我講的那個「硬道理」，是這個行業裡的一種慣例，而慣例往往是拿來被打破的。這個世界上還是有許多傻子，用著很「不懂生意」的方式，傻傻畫著圖，傻傻地開工，傻傻地做工，傻傻地完工，傻傻地賣房子……

然而你真的以為他們傻嗎？其實這些人的心裡再明白不過了。他們明白，總有一種價值不是價格可以衡量的，懂的人就會買單。

08

三合院的心事

　　建築師這個工作總會遇到許多讓自己難忘的業主，而業主的模樣與性格也各具特色。如果要花時間做個分類，我猜想大概也可以堆疊出一本如「建築史」一般的「建築野史」了吧！我來分享一個挺特別的合作經驗，那個特別之處就在於故事主角算是我的「半個業主」，二分之一的建築想像，也關於一段一直不能完整的人生。

濾鏡下的人生勝利組

Alfie是我的一位老業主，年紀頗輕的「老」業主。話說「業主」二字，似乎怎麼看都覺得是位長者。你想想看，家大「業」大的尊敬「主」人，多麼霸氣的一串描述，簡直讓人望之生畏。如果我下輩子姓葉，應該會幫兒子取的名字，不是「葉問」，就是「葉主」，反正哪一個都聽起來很厲害。

這位年輕的業主長得斯文帥氣又允文允武，一款讓男人很難不生氣的人生勝利組。你不妨想像，如果有一天，一個長得像莎翁舞台劇裡走出來的男人，帶著一身貴族般優雅氣息，開著超跑去打一場陽剛無比的美式足球，而且還拿下冠軍MVP……這種跟黃金一樣稀有的萬人迷，不僅進得了書房，也上得了球場。這個世界的贏家有多少種，他就有多少個樣子，反正就是一整個凡人無法擋的明星魅力。

很多人看了他會以為，不過就是一位多金的小開吧！但是，你一定不會相信，事實上他是一位白手起家的年輕老闆。「年輕」跟「老闆」兩個名詞加起來，是不是讓人更氣了！更讓人出乎意料的是，他不喜歡人家稱他「老闆」，公司裡老老少少加起來有三十多位員工，大家上班下班都叫他Alfie。

「Alfie」，你也可以講「阿飛」，這個名字你光用嘴巴唸出來就可以感受到一種玩世不羈感。如果撇除三國時代劉備與關公他們老弟那位「阿飛」的話，我印象中最早出現的應該是1966年那一部由當年帥到出汁的米高肯恩主演的電影，片名就叫Alfie，中文翻譯成《風流奇男子》。這個片名大約就表達了電影表面上的內容，一位天生俊美難自棄的小鮮肉遊走在許多女人之間的露水姻緣事，最後

不免俗地遭到命運的教訓，讓捍衛道德的男男女女們在看完電影後讓「鳥情緒」一得平反。但有趣的是，這些男男女女應該很少不被片中帥氣迷人的「阿飛」擠出滿天的粉紅泡泡吧！

我現在要談的Alfie剛好符合了上述定義裡的一半。

十年前我曾經幫他設計辦公室，一開始我也是以為這位年輕人不是有位富爸爸，就是跟另一篇〈黑道初體驗〉裡的業主是同行（年輕又多金的善男信女們真是很難交到朋友啊）。後來參與了他公司裡的討論會議，才慢慢發現我搞錯了。我開始覺得這位年輕人不僅有著早熟的世故，還有溫暖的人情。讓我也開始對這位女生們眼中的「天菜」產生好奇。

不過基於職業上的分際，我們始終也只及於工作上的交流，也繼續讓他保留著一份可以令他舒服的神祕感。不過有件事他倒是不吝於公開，就是陪在他身旁一位換過一位的溫柔女伴。這位男神的風流韻史似乎從沒間斷，從婉約的古典美人到永遠帶著六月笑容的陽光正妹，每一位都像是他的靈魂伴侶，每一位都似乎可以圓滿他的生命，而且他每次只交往一位。他對每一任都是款款深情，而每一任也都會變成下一個「前任」，朋友每次都以為他就要傳出喜訊了，可就是不曾聽過Alfie想要成家，讓自己定下來。

去年Alfie又來找我，十年不見，臉上英氣依舊，不過身材倒是發福了些。小我十歲的他，算算也過了不惑之年，該是一位初級的大叔了。雖然外型保養得宜，卻掩不住一種單身多年後由「瀟灑」發酵而成的「滄桑感」。

　　他告訴我要在鄉下蓋個屋子，但不想委託他人，打算自己親手設計。頻頻自稱是個建築門外漢的他，希望能請我當他的顧問，畢竟築夢要踏實的話，還是得找個信得過的「老司機」。這位當年物理系與中文系雙主修而且還都高分畢業的高材生，經過了多年翻滾商場後，還願意特地花半年時間把完全陌生的電腦繪圖與3D技術給學會，這麼用功的業主，說甚麼我都該好好地幫他。接下來他希望用一年的時間來好好設計，畫出一座心中的Dream House。

　　受到感動的我，於是就此展開緣分，寫起這段「二分之一」的設計插曲，也陪著這位多情公子一圓建築夢了！

　　剛開始我就在猜想，會讓男神這麼搏命演出，這房子應該是為了他的哪一位紅粉佳人準備的貼心禮物吧！又或者搞不好這是一座國王為了收藏韻史而設的愛情博物館……，種種粉紅色的聯想在我腦裡轉了一次。可是當設計工作開始進行，隨著他一次又一次與我誠懇的討論，也開始一筆一筆畫出了略見雛型的平面圖。我無論怎麼看這個設計，都不像是一個為了享受愛情而發展的空間，倒不是裏頭有著多麼前衛的超人概念，而是那圖面上的描繪，簡直完全超乎我對翻雲覆雨的愛情空間會有的想像，而且是看起來完全不想談情說愛的一個房子。

蓋一棟房子療癒過去

　　圖紙攤開後，第一眼看到的是一個「三合院」的量體配置，中間那個見天的大中庭上寫了「曬菜乾」三個字。然後有一條迴廊沿著中庭旁的屋子展開，將三個大屋頂串在一起。中間那一幢寫上了「神明廳」三字，很「不意外」也很讓我「意外」，「不意外」的

是這與合院的空間經驗如此契合，但讓我搞不懂的是，「神明廳」擺在這麼重要的位置，那接下來的空間要如何與「阿飛」的綺麗生活風格連上一塊呢？

事情越來越離奇，後來我又陸續看到有碗櫥、大灶、浴間仔、便所……等等古老字眼，我整個掉進了一種張飛打岳飛的混沌情境裡。實在想不透，這位阿飛心裡的夢幻小屋怎麼會有這麼老派的想法，到底是我的認知出了問題，或者是他的描述另有玄機？

Alfie好像見到我鬼打牆的眼神，於是幫我倒了杯茶，慢慢地跟我解釋了圖裡的故事，與一段不為人知的秘密。

原來這位俊美的阿飛曾有過一段不快樂的童年，六歲那年母親離開了他與父親，而且是為了另外一段不被允許的愛情，這個從小就被家中長輩視為禁忌的話題，他始終不敢絲毫打探，像一個看不見也說不出的傷，一直在靈魂深處隱隱作痛。雖然內疚的母親曾對他解釋，她與父親之間的種種無奈與無法繼續，但母親終究是離開了，而小男孩的生命也就少了一塊拼圖。

這件事在Alfie的心中造成很深的陰影，他說自己雖然是一個「一直渴望得到愛」的男人，卻也始終不敢真正去愛一個女人。於是他不停戀愛也不斷離開，深愛著女人卻不敢走進一段穩定的關係裡。每當一段關係逐漸明確化時，他會開始產生極大的不安全感，然後選擇離開。完全無法相信「愛情」的他，似乎是因為童年母愛的被剝奪，而覺得自己不配擁有「被愛」的權利。

Alfie後來的童年與青少年都被父親託寄在鄉下的奶奶家，由於爺爺很早過世，鄉下的大宅院也就只住了奶奶與他。奶奶帶著小男孩上學放學，也陪著他去廟裡玩陀螺，去水塘裡跟水牛泡泥巴澡。去摘水果、放沖天炮、學會騎腳踏車、學會吹口哨……學會了長大變成大男生。這些生活點滴都圍繞著他們的大宅院，一座老的三合院。而那座老三合院的樣子，差不多就是Alfie的設計圖上所描繪的樣子，原來他畫的不是未來，而是過去；他不想再去追問對錯，只想好好彌補。

他對我說，就在設計工作啟動後，他也開始整理著自己的悲歡離合。從童年開始，經過慘綠年少、憤怒青年直到不惑（才怪）的中年與初老的起點。生命這條長河，想好好留住一些，也想丟掉一些。認真面對「思考家屋」這件事，正是在整理著人生許多的起點與終點。或許我們曾經有過連自己也不喜歡的樣態，但經過許多加法與減法的修整過程後，我們總有機會變成自己喜歡的樣態。

奶奶老了，逐漸流失了昔日記憶，鄉下的宅院也慢慢面臨著頹圮朽壞。中年的Alfie決定將三合院修復，並且搬到鄉下陪伴年邁的奶奶同住，於是才有了我這次「二分之一」設計案的緣分。

這就是「阿飛」的秘密，生命裡少了一塊拼圖，卻也比別人多了好幾塊來自奶奶的拼圖，拼成了一座完整的三合院。

淵源說：「世界是公平的」

　　就算你覺得不公平，那也只是一時的。長久來看你會發現，你這一餐少吃一道菜，往往會在某一餐裡多了一隻雞腿。就好像開車在高速公路上，你有時候被超車，有時候你也會超別人的車，然後一群傻子都忘了，大家的目的都只是要到某個地方去吃一碗飯或是看一場電影，幹嘛要那麼熱血沸騰輸贏一場？

　　所以我很早以前就在想一件事，我們在社會上，時常會聽到很多聲音在吹捧一些「人生勝利組」，可是等到有一天，你有機會去窺得那些被吹捧的現象，原來背後過得比你還慘，你才會發現世界上根本就沒有甚麼絕對的勝利，全部都是相對性的。有人長得比你高又比你帥，但是四十歲之後他的頭髮可能比你的胸毛還少，然後他躺下來時的鮪魚肚比你一年吃的鮪魚疊起來還要高，這時候你到底是覺得要安慰這個朋友呢？還是心中暗暗自喜，覺得終於得到很大的安慰？

　　所以如果我們拿「居住」這件事來說，那就無需羨慕有人可以住豪宅，有人可以住別墅了，其實那些就只是所謂「勝利組」的包裝袋而已，裡面裝的泡麵內容才是美味的關鍵。**搞不好那些房裡的主人還蠻想跟你交換一下人生，或者搞不好連「勝利」這兩個字都沒有太大意義，把人生逐漸過個明白才比較實在吧！**

09

樹與屋

　　土地與人一樣，世界上沒有兩塊土地是一模一樣的。有時候你會看到綠草如茵的美樂地，也許還有大樹成蔭；有時候也會舉目張望盡是黃土與雜草，偶爾還會有嫌惡設施。每塊建築基地各自有其獨特個性，有斯文的乖小孩，當然也有桀敖不馴的屁孩。我常跟業主苦口婆心地說：「沒有錯誤的土地，只有用錯了看待土地的方式。」

　　建築師們面對每一個不可預期的基地時有點像在摸彩，並不是每一次都可以摸到汽車與電視，有時候還是會抽到「去年的過期月曆」或是「只能響一次就壞掉的鬧鐘」，而讓人一時失語。我自己倒是有個小小哲學值得在此分享，那就是……不論基地條件如何枯燥乏味，我除了會細心找出她的魅力，也永遠會想辦法為她帶來充滿療癒感的「綠意」。有時也許只是一棵樹、一排竹子；有時會是一叢香草、一方小花園。或許我真的把這些即將要在上面蓋房子的土地都當成不經世故的孩子，總覺得般若綠意如同佛心，可以誘導出環境裡最良善的特質，而當你感覺風生水起之後，好運就會一直來了。

　　你可能會以為，基地要夠大才有辦法造一個「園」來培養建築的佛心。不瞞你說，我倒是做過那種不僅規模不大，而且還位在寸土寸金的都市重劃區裡的小案子。那種藏在街廓裡的小地塊，就像西裝口袋裡偶爾會摸到的一顆核桃，乍看之下雖不起眼，但只要經過細心料理仍會是珍饈美味。更特別的是，這幾塊基地上後來種下的樹木都有著關於「人」的故事，有的故事與樹根一同埋在泥土深處，有的則朝向天空開枝散葉。

　　五年前的夏天，一位好朋友神秘兮兮地說要帶我去看一塊工地，希望我能給他們指點一些迷津。坐著他的車一路開往城郊，以為已經到了邊界，卻又看見一大片都市重劃區在前方展開。印象裡似乎許多重劃區都有一種「妾身未明」的景觀特質，就是那種⋯⋯好像一直在「過渡」的狀態中。你會看到長了雜草的一大片空地，旁邊卻已經蓋起新穎的樓房，然後樓房旁邊又接著另一塊圍起圍籬的空地。整片重劃區一直都處於仍在「轉大人」的階段，雖然有著規畫整齊的道路與街廓架構，但因為裡頭的地主們各自有其規劃與建設的進度，你只能一直期待著將來會有多麼亮眼的天際線，可當下那個「未完成」的狀態總是會讓人覺得少了生活感，更不用去想，會有如何生氣蓬勃的都市景觀了。

　　好友帶我來到一塊長條形的基地，裡頭除了擺上四座「半廢棄」的貨櫃屋，剩下的就是一片荒蕪的雜草。當下如果配上「IRON MAIDEN」的重金屬音樂，那絕對會是一支口味十足的硬派MV。這時有點困惑的我揪起了眉頭，正要開始打量每一座貨櫃屋身上斑駁的工業遺跡時，突然一位笑容可掬的先生從貨櫃屋後方走了出來。

　　原來這位大哥正是地主，他希望能現地改造眼前的四座貨櫃屋，作為辦公空間來使用。因為公司人員不多，眼下不急著蓋起樓房，所以就想到了這種回收再利用的構築方式。他們知道我專門處理建築的疑難雜症，可是又不好意思勞煩我來處理他們認為的「雞毛蒜皮」小事。只希望我能給他們一些建議，似乎他們自己也不敢過度期望，這樣節儉的做法可以出現多麼動人的成果。

這時候我的雙腿好像不聽使喚，一步步往基地深處走過去，感覺貨櫃與雜草之間有一個聲音在召喚著我。我花了大約十分鐘把基地走完一趟，那種感覺很像是用慢動作的撥放速度在看一部影片。兩位朋友欲言又止地站在一旁看著，可是又不好意思打擾我，因為任誰都會覺得，來看這塊基地的人應該不到半分鐘就會離開才對。

設計一種很敢想像的原力

我回到兩位朋友面前，帶著頗富禪機的笑容說：「我們就來將這裡變成一個每個人都捨不得下班的「辦公樂園」吧！」不曉得是因為這句話奧義太深，讓他們一時無法參透，或者他們根本認為我在吹牛，總之當下我就是看到兩張充滿問號的神情。他們大概壓根兒都不相信，眼前略顯殘敗的景象怎麼可能變成我口中的「樂園」。

然後設計工作就如火如荼地展開了！

記得當時我攤開草稿紙時，第一筆就在長條基地的中心畫上一棵大樹。接著畫出一個小花園圍著樹蔭，然後將四座貨櫃像是「切豆腐」一般各切兩刀，為它們裝上大片的落地玻璃窗朝向大樹。最後，那幾道似乎在紙上滑動著的斜線，讓長條基地內部有了一條蜿蜒的小徑。到了這裡，我的概念就成形了。每一筆線條都放進了我暖暖的佛心，雖然從沒見過有人這樣子處理貨櫃屋，但我很有把握，它們未來會是一群柔順貼心的小孩。

　　我將設計想法告訴業主，不確定他當時是不是真的聽懂了。但可以十足肯定的是，他對我完全地信任而且決定全力支持，圖面一完成就立即動工。

　　兩個月後工程大致完成，但問題來了，那棵成蔭的大樹要去哪裡找呢？我告訴業主，先不急，緣分到的時候答案就會出現。誰知才過一個星期就接到業主的電話，他興奮地告訴我：「我找到那棵大樹了！」然後他娓娓地跟我說出這棵樹的故事。年約六十歲的業主雖然有著一頭白髮，個性卻如孩子一般純真。他說父親年輕時就開始從事營造工程，曾經有一次，為了整理一塊崎嶇不平的基地必須移走一棵九芎。然而那棵九芎已經長到一層樓高，舞動著枝幹的生命感像個天真的少年，他父親不忍心就此結樹木的生長，於是決定將這棵九芎保存下來，然後花了好幾倍的工資，細心地將那棵樹移植到老祖厝旁的空地上。移到新居後的樹長得越來越好，簡直就像是回到家鄉的遊子一般，猜想可能是那棟老祖厝讓它有種老皮殼的熟悉感吧！那份「熟悉」往往會產生一種類似母體子宮的安全感，讓萬物都得到幸福。這當然是我福至心靈的奇思異想，但業主的確告訴我，大樹已經成了他們家族重要的成員，延續三代的子孫都圍繞著它一起成長。剛好再過一陣子，祖厝旁的空地要進行建設。他於是決定，將那棵樹移植到這塊新的居心地，將它種在土地的中心，讓四座牽著手的貨櫃屋圍繞著。

　　大樹種好之後的一個晴天，我又來到工地。當然此時工地已經不再蠻橫，我從馬路上看進去，視線沿著那條石板小徑往裡頭窺去，已經看到一片樹蔭照在貨櫃屋的身上。然後我用划船的速度緩慢往裡頭移動，每划一步就停下來享受一下那天的和風與白雲；每划一步就轉頭看到貨櫃屋的落地玻璃上，映出來的小花園正在枝頭綻放。然後終於來到我們的花園之心，那棵九芎就矗立在我眼前，樹幹比我想像來的高、來的粗壯，枝葉也超乎預期的茂盛，但整個朝著天空生長的那份姿態卻跑出了一種我從沒見過的「慈悲」。原來在造物主的面前，人類的謙卑是不需強求的，自然界的恩典所帶來的巨大感動，是如此的平靜無聲，綠蔭的包覆感讓我宛如置身於汪洋深處，在那個充滿羊水的巨大子宮裡。

　　然後，我就看到一個面露傻笑的孩子站在樹下對我招手。我回神一看才察覺是我業主，猜想他應該也從我臉上看到了小孩一般的神情吧！畢竟在大樹底下，每個人都會換上一張天真童稚的臉孔。我們的興奮溢於言表，無須任何讚美之詞，就只是自然而然在小花園的草地上，隨性坐了下來。兩手撐在身後，雙腿大字一攤，享受那片透過樹葉縫隙灑下來的綠光，像是灑在剛出爐麵包上的糖粉末，一種甜滋滋的幸福感。

不是每次水到都成渠成，這次中了

我們的辦公室工程終於全數完工，說它是個「小公園」一點都不為過，來上班的同仁們果然都不太捨得下班。因為每天傍晚華燈初上時，貨櫃屋裡暖暖的燈光會從落地玻璃，像奶昔一般流進花園，誰會捨得在這種美麗時刻讓自己缺席？人們總會不由自主往小花園移動，有人端一杯茶，有人握一支啤酒，然後樹下又是一陣暖烘烘的歡笑聲了。很神奇的一件事，當我從樹下往四組貨櫃屋的落地玻璃看去時，竟看到了許多大樹的倒影投射其上。這些樹影在交錯、重疊與再反射之間，竟然就讓那個小小的基地上到處都是樹了！

你能說這不是老天爺給我最棒的禮物嗎？

別以為上一句已經是結語了，故事還沒結束呢！自從這個辦公室完工啟用之後，時常會有路過的人向裡面問著：「你們的餐廳到底何時才要開張？」，弄得大夥兒既尷尬又得意。原來我們真的把醜小鴨變天鵝了！幾個月後業主的兒子準備結婚，小倆口決定婚紗照的拍攝地點就選在這個貨櫃小花園裡。後來他們跟我分享了一張最喜歡的相片，一對愛情洋溢的新人，像花朵一般在那一棵九芎樹下綻放著，這份祝福應該就是我最棒的作品了！

淵源說：圖紙上沒畫出來的作品

我很喜歡一個英文詞句「by accident」，這個詞被放在設計工作上頭時，通常指的是一種預期之外的設計成果。我們兢兢業業夙夜匪懈地趴在圖桌上，絞盡腦汁都沒有想過的設計妙招，往往會在作品完工的時候出乎意料地顯現。可能是一道你沒有計算出來的光線，或是正好投在入口屋簷下的樹影，把那當下的空間體驗帶到一種「有神快拜」的絕美境界。當然你也別以為這種好康的禮物每次都會出現，但只要久久一次靈光乍現就會讓人感動不已，對自己的設計工作帶來啟發。

常常見到一個現象，做設計的人專注在他筆下的創作時，一種要求絕對精準的美學潔癖總是讓創作者神經緊繃，覺得一切必須在圖面掌控之下，作品才能到位。老實說，年輕時的我也是這麼覺得，但是隨著我的青春臉皮慢慢鬆垮，對於一些原本緊緊「抱守不放」的觀念也逐漸放鬆。我開始讓自己不再只用上帝的視角來看設計，也不認為自己有能力把設計都做滿。畢竟未來在房子裡生活的是屋主的家人、寵物與土地上的花花草草和蟲魚鳥獸。房子的牆壁可以用水泥砂漿灌出來，但真正的生活日常可不行。電腦繪製出來的設計圖可以一絲不苟，但居住的痕跡卻可能找不到一條筆直的線。

我對於自己作品的「完成」，往往不是定義在工程結束的那一天。因為真正的建築大美，其步調是緩慢的。如果設計者夠謙遜，建造者也夠用心，那麼就會有心地善良的天使帶著很多禮物降臨在那塊土地上。這時我要提醒你，別再只盯著牆上昂貴的大理石了，因為真正感動人的會是石頭臉上稍縱即逝的光影。或者也可能是窗台旁的鼠尾草氣味，伴隨著屋裡傳出來的咖啡香。**如果此時你聽見了屋主一家人的笑聲，那麼你的作品就完成了。**

10

犬之家

我一直都不太喜歡「寵物」這兩個字，不管它代表的是貓咪、小狗或是小白兔……或者甚至是某個可愛的人類。可能是因為我覺得，每個生命都該是獨立存在的個體，有生存的權力必然也該有野放的權利，所以「寵」這個字老是讓我覺得帶了一點「沙文」的色彩。

我知道很多人喜歡養狗，可是養牠並不代表牠就必須是一種「寵物」。更準確地說牠應該是朋友，投緣的朋友或不投緣的朋友、可以分享生活與情緒的朋友、閨密一般的朋友，或者是跟你在同一個食物鏈位階的好朋友。有時候你遛牠，有時候牠遛你。項圈不是為了管理，而是為了保護。你得幫牠洗澡如同呵護自己的身體。如果你也寵愛你自己的話，那就成為彼此的寵物倒也無妨。

和狗一起住的房子

幾年前我認識了一對夫妻，他們想請我幫忙設計一棟second house（逃離城市、離群隱居的第二屋）。我們先在電話裡溝通基本的想法，他們跟我說一個很特別、很重要的需求，就是要設計一個給他們狗狗住的空間。起先我以為是希望我在設計裡加進一間別緻的狗屋。結果他們在電話裡只是笑笑地說，應該不只是你想像的「狗屋」，我們碰面聊聊再跟你解釋。

於是我們約了一個周末的下午，他們請我到目前市區裡的住家坐坐。我記得那天本來還下著雨，車子開到他家門外時正好放晴。我確認手上的地址是在某棟大樓的一樓，然後下車循著路線走了一段有陽光、樹影，但仍微濕的人行步道。空氣裡好像還聞得到野草的生猛氣味，就是那種帶點泥巴水的味道，煞是爽朗。終於來到大門前，很明顯是一戶有院子的住宅。因為不需要經過大樓的警衛，

我確認門號後就按下電鈴。接著就聽到院子那方傳來一陣狗狗的叫聲，我不確定是在說「歡迎光臨！」或是「給我站住！」，但可以肯定那聲音是來自一大群狗狗。業主很熱情為我開門，不過還有更熱情的，是那隻撲到我身上的吉娃娃。這種「可愛」的儀式本來應該不是我的菜，但是為了禮貌，我還是回饋了一個「很歡愉」的乾笑，以及兩個更乾的口哨聲（請原諒我，剛剛就已經告訴你，我不認同養寵物）。

這個前院不算太大，但我彷彿走了一個世紀那麼久，因為我一直在跟那隻吉娃娃裝熟。除了要假裝開心地玩耍，還一邊很想叫牠「立正站好」。終於穿過前院準備進到他們的客廳，我正打算脫掉鞋子，男主人卻忙著阻止我，他說直接進來即可：「我們家不脫鞋的。」我低頭看了看剛剛踩過泥濘地的鞋子，一邊急著在旁邊刮泥墊上踩腳，一邊抬起頭問著業主：「你確定嗎？」業主沒有說話，只是笑了笑，要我看看他腳下那一雙比我髒五倍的鞋子，然後我就心領神會，跟他一起氣定神閒地走進客廳。

如果你以為這是一個不修邊幅的住家，那就大錯特錯了！屋內不僅窗明几淨，客餐廳與開放式廚房都貼了光可鑑人的大理石。一開始沒有脫鞋子就進來的我還有點躡手躡腳，可是也許剛才的刮泥墊效果不錯，我並沒有看到預期中的髒腳印。業主看到我略顯不安的神情，了然於心地跟我說：「別緊張，這就是住在一樓的生活樂趣。不管你穿不穿鞋子，房裡房外隨意行走，自在踩踏，是家屋最基本的日常。反正髒了，弄乾淨就是。」我心裡恍然大悟，沒想到我這個學建築的人反而有著被制約的觀念。忽然想起自己小時候在鄉下的外婆家，那座三合院的裡裡外外，我可以自然而然地跑著跳著，從來沒想到過要「脫鞋子」這件事（當然大部分是沒有穿鞋子）。彷彿是一段不中斷的舞步，一點點小撒野的生活感。

　　女主人沖好了咖啡，為我們準備一桌的水果與甜點。我們在開放式廚房旁邊的島台上聊起渡假屋的事。吃著小熊餅乾時，感覺有人在拉我的衣服，轉頭一看居然是剛剛的吉娃娃。而且他老兄不僅沒有脫鞋子，還直接踩過客廳白色的皮沙發悠悠漫步過來了。瞠目結舌的我，經過一陣小小的驚魂甫定後，回過頭來一看……怎麼有一隻貓咪坐在餐桌上了！此刻受到過度驚嚇的我，仍需擺出很鎮定的專業神情，而且同樣「很進入狀況地」跟貓咪裝熟，同時也搭了兩個不太相稱的口哨聲。心中暗自猜想，等會兒腳邊應該不會有大型蜥蜴咬我的褲子吧？！眼前這個既溫馨又現代的家屋真是野性啊！

　　接著業主夫妻與我談了他們second house 的空間需求，大概只花了十分鐘就講完了，「屬於人類居住的部分就這麼簡單」：業主說：「接下來我們來討論狗狗生活的大空間。」我心想不就是隻體型迷你的吉娃娃，需要多大的專屬領域呢？業主故作神秘地跟我說：「這只是前奏，我帶你去看一看真正的高潮。」

　　於是業主帶著我推開廚房旁邊的一扇門，繞過一個後陽台，來到一個屋簷下。我定睛一看，原來這房子還有一個好大的後院，那種會讓人幻想在上面翻滾跑跳的自由尺度，與如茵的綠草。然後業主指著屋簷下方一排整齊羅列的箱體結構，我靠近一看，原來是一座一座大狗們的小宅。這完全顛覆了我對於「狗屋」的刻板印象，不僅完全沒有不舒服的氣味，而且每座箱體看起來結構穩固，也如屋內的窗明几淨。每座小宅各自配有妥貼的食物與飲用水的位置，也有完善的排水設施，我一眼望去這排小小透天厝，至少有十戶吧！經過牠們時沒有聽見躁動不安的叫聲，我只看見狗狗與主人之間親密交流的眼波。業主跟我說：「剛剛讓他們進來躲雨，等會兒就要出去自由奔跑了。」

人生歲月不期而遇的一段

「養狗」對他們而言是個美麗的意外，幾年前的一個下雨夜晚，在路旁撿到了一隻受傷的流浪狗。一開始只是想帶牠去給獸醫治療後便放走，沒想到治療的期間產生了情感。這對夫妻開始進行研究，想為狗狗找到一種最好的相處之道與最專業的養育方法。他們找了很多資料，也諮詢了很多專業管道。不知是不是一種特殊的緣分，後來又陸續收留了幾隻被棄養的大狗，就這麼組成了一個十大兩小的狗狗家族。喔，不……其中有一「小」是餐桌上那隻貓咪。多虧有個一樓的住家與大院子，沒有小孩的他們反而有了更多的小孩。

我終於明白，業主之前在電話裡所傳達出來，那種對於狗狗居住地方的在乎與熱心腸。從來沒有想過有人會用這樣子的態度與方式，在養育一直被當作只是「寵物」的狗與貓，並不因為豢養而壓抑動物野性的權利，而且給予這些誤闖城市的毛小孩們無微不至的照顧，與符合生態的生活環境。

我拿起相機四處拍照記錄，與其說是在做資料蒐集，倒不如說是被這份人與動物建構出來的關係給感動，而想用這些記錄好好錨固自己當下的心情。我見到狗主人臉上謙遜的表情，他們似乎不認為自己做了多麼了不起的事，但這份啟發卻已讓我腦洞大開。那些相互撫觸、蹭鼻、舔舐，甚至問候的動作與話語是那樣的自然。這裡面看不到主人與寵物的物種階級，一股從屋簷下流洩出來的溫暖是如此巨大，你會感到人類有時候比狗狗更需要彼此，更在乎那份生命的連結。當下的我真心覺得好想立刻回到屋內，跟沙發上的吉娃娃握個手，也向餐桌上的貓咪敬一杯「友誼萬歲」的濃茶。

second house的設計討論進行了幾個月之後，由於業主的土地另有用途而暫停。雖然夢幻渡假屋沒有實現，卻讓我與業主夫妻結下深厚的友誼。業主領受了我溫暖的設計理念，我也從他們這個「動物大家族」獲得了珍貴的領悟，我們跟彼此預約下一次再合作。

互相道別後又過了十年，我接到這位業主的電話，他想跟我討論舊家翻修的事情。我接到電話的同時，腦海裡也立刻浮現出那群狗狗們的身影，第一次造訪「犬之家」時那一股暖流彷彿從話筒裡向我身上飛撲而來。我急著跟業主問起狗狗們的近況，心想肯定仍是一屋子的打鬧與追逐。業主緩緩地告訴我，隨著年歲增加，狗狗們陸續去天堂報到了，目前只剩下吉娃娃跟那隻略顯寂寞的貓。我一時之間陷入沉默，很想說點安慰的話語，卻又從業主電話中的平和語氣得到安撫。可以感覺到狗主人是用一種更豁達圓滿的心在看待生命這件事，電話中我也就自然帶過。但很清楚當下自己的眼角是濕的，不捨的情緒湧上心頭，那是一份對遠方老友的思念，一種超越生死的離別感，也是一堂狗狗們為我上的課。

淵源說：家屋的自在感

「窗明几淨」應該是每個人對於家屋最基本的期待吧！那份潔淨感就是可以為居住帶來幸福的感受，但如果住在房子裡的人被「一塵不染」這種近乎強迫症的認知給控制，那麼吃、喝、拉、撒、睡是不是就會少了些許自在呢？

就拿「進家們要不要脫鞋子」這件事來說好了，或許因為台灣承襲了日治時代延續下來，那種「脫了鞋子再進房裡」的習慣，大家會把這件事當成的回家儀式的一部份。我並不否定這個習慣的價值，畢竟媽媽們、主婦們擦地板是很辛苦的（雙手比愛心）。但如果有一天，我們有機會生活在山上、海邊，或是樹林間那種接近地表的棲居時，是不是能容許，進出室內外時的儀式性稍微少一點，讓野趣的生活流動在房子的裡裡外外。當我們的行為在居住日常裡上上下下移動之間，我們不再拘泥於所謂「無垢」的標準。就當作是一種生活中的小小撒野，如同狗狗、也如同貓咪，牠們天生就有不必穿脫鞋子的特權，那麼人類的行為是不是也可以保留一點點的野性。

雖然現代主義要求空間中不准有多餘的物件，甚至線條。但我總覺得這些宣示好像被許多極簡派狂熱分子，給上綱到了不食人間煙火的地步。我不禁要懷疑，接下來居住者把生活放進去之後，如果仍然得被要求這種「所謂完美」的紀律感，那會是他們想要的生活嗎？

也許我們跟動物一樣，都需要一點點的瑕疵，與不具危險性的「小確壞」吧！

11

大家族的小茶屋

一談到「家族」二字，很多事情都會變得沉重了起來。倒不是因為那個「大」字的關係，而是當「家人」的事變成了「族人」的事，一切都會變得不是原本想像中的浪漫了。舉個最簡單的例子，不是常常有人說愛情是兩個人的事，結婚則是兩個家庭的事，那麼結婚之後的生活就是兩個家族的事了。

我就來談一個故事，故事裡的主角原本想像的建築正如同愛情般的美好，但是慾望與包袱總會像細胞繁殖一樣，有機地成長到了超乎預期，於是原本的美好想像就被那個失控的大細胞給吞噬了。

幾年前我接到一通委託設計案的電話，來電的是一位中年女士，語氣中聽得出來已是退休之齡，非常客氣地問我願不願意幫他設計一棟位於山上的小房子。她一再請我要多包涵，因為基地偏僻、路途遙遠，而且規模又小，最重要的是他們的預算很有限，很怕我會拒絕她的委託。我連忙請她毋需掛懷，有緣才是最重要的，於是我邀請他擇日到我的辦公室來進一步討論。

來拜訪我的這一天，那位客氣的女士提了一大盒的東西進門。一開始我還以為她的基地資料如此繁多，我趕緊請她在會議室坐下時，才知道原來那是一箱水果，是她從家鄉梨山扛來的水梨，與塞得很緊的高麗菜。箱子一打開，我的辦公室就瀰漫著一股香味，讓平凡的工作空間沉浸在雲端的神仙氣息裡了！

　　這個突如其來的驚喜實在讓我喜出望外，差點忘了人家是要來跟我討論公事，我請助理為客人沖上一壺我珍藏的高山茶，來自同樣偉岸的阿里山上。此時會議桌上好像飄著兩朵祥雲，讓整間辦公室一片喜樂，所有人都變成百歲的人瑞，而臉上卻掛著童稚般的純真笑容。

我有一個自地自建的夢

　　這位女士姓黃，後來我都叫「黃姐」。果然不出我所料，她已經過了五年的退休生活，老公也即將在兩年後要從軍職單位退役了。兩人的家鄉都在梨山，雖然現在住在北部，但只要一有假期一定回到山上。她說娘家有個不算大的果園，一直以來她的兄長們都留在山上照料農事。雖然各自都有公職與教職的身份，倒也把半個農人的生活經營得多采多姿。打從十幾年前，黃姐他們夫婦就在規劃著，等兩人退休後要在家鄉的山上買一塊土地，蓋一棟小小的夢幻宅，圓一些清心寡慾的小夢想。因此後來的人生裡，兩人除了讓孩子們都受到很好的教育，也陸續準備成家。他們於是開始盤算著自己的積蓄，雖然談不上縮衣節食，但是心中有那麼一個建築夢，生活大小事的花費也就能省則省，不知不覺那筆積蓄似乎隱然成形，而先生也即將進入退休的生活，他們決定開始要來落實那個造屋計劃。

　　黃姐開始在書店裡從雜誌上、書籍上找資料，也在網路上做了不少功課。看到了這幾年台灣出現了很多有趣的自造小屋，也發現了許多優秀的建築師。後來她看到了我的建築作品，以及從作品裡散發出來的氣質，讓他們非常感動，因此就找上了我。我猜想應該是我在作品裡的「環境觀」引起了黃姐的認同，想必他們應該也會認同「建築應該順應自然」的觀念吧！

　　她說夫妻倆想在山上尋找最質樸的生活方式，所以買的地就在娘家果園附近。果園裡除了種植水果，還有親戚們一直以來栽培的有機菜圃，更難得的是菜圃的後方還有一片野放的養雞場與豬舍。該有的食糧一樣都不缺，而且純淨天然。然接下來他們只需要一間小小的家屋，讓他們兩老有個簡單的棲身之所即可。

　　房子裡不需要客廳，只需要一個可以看書讀報的空間。陽光可以曬進這個書房的地板，曬到書本，曬到腳，曬到他們養了五年的貓。餐廳與廚房不用大，也不需分成兩處，只要有個簡單的開放式流理台，他們會找來一塊老木頭當作餐桌。夫婦倆雖然從年輕就喜歡下廚，兩人都會露幾手絕技，誰也不認輸，最有口福的當然就是孩子們與熟門、熟路、熟口味的好友們了。可是黃姐說現在有了年紀，不僅物慾降低，口腹之慾也降低，連想打敗對方廚藝的戰鬥力也沒了。他們想重新學習生活，好好享受「一捧粗茶，幾口淡飯」的靜好日子。

接下來，關於臥房與浴室等等的描述就更加簡約了。幾乎像是在敘述一個陶土捏成的容器，樸實無華卻有著深刻的紋理。容器的形狀很簡當，卻希望能放進很多生活的可能性。可以是茶杯、可以是飯碗，可以盛湯也可以接雨水，摘一朵野花放上去便是家屋裡的小風景。而這也正是我最感動的居住哲學，小空間裡的大宇宙。

又過了兩個星期我與他們夫婦一同上山勘察基地。這個地方果然靈動，前一晚沒有睡飽的我，到達目的地一下了車之後，忍不住吸了一大口新鮮「現採」的空氣。我貪婪地吸呀吸，根本捨不得把它呼出來。使勁兒就是想把身體裡最末端的那一顆小肺泡給裝好裝滿。然後我整個人感覺輕飄飄的，臉上一直掛著一抹傻笑。不僅把前一晚的眠給補足，搞不好未來三天都不用睡覺了。

然後我看見了那一塊不算大的基地，卻有著好大好大的視野。眼裡看到的盡是不同色階的綠，有樹葉，有草地，有青菜，有嬌嫩欲滴的水果。我們循著果園把基地繞了幾次，我也細心做了紀錄，然後黃姐就邀請我一同前去兄長家裡坐坐。黃姐的家人們客氣極了，我們一到，他們便端出一盤又一盤的水果，一杯又一杯的純淨好茶水。我猜想，如果把眼前這些鮮果吃完的話，我應該也會變成一種「仙肉」，像唐僧那一類的極品吧！他們跟我說了好多山上的事，聊這邊的天氣、人情與風土，也聊了他們的生活觀與環境觀。所有的一切都帶給我深深的啟發，後來我就帶著這份美好的禮物——包含一箱水果、蔬菜與雞肉，還有滿腦子的靈感——下山回到凡間。接下來的三天，我果然沒有睡覺。但不是因為我肺泡裡的仙氣產生作用，而是太多的靈感讓我迫不及待把它們給畫出來了。

一起生活，怎麼做

　　一個星期後，我約了黃姐來辦公室討論圖面。我興奮地攤開剛畫好的平面規劃圖，一一為她解釋我的設計。每個空間都充滿了我豐富的想像，整棟房子只有二十坪，卻可以把上次所談的各項需求容納其間，而且悠遊自在。講完圖面後，我抬起頭卻看見黃姐皺著眉，似乎有難言之隱。我以為是對於設計方案不滿意，結果她跟我說：「我好喜歡你這份設計，但最近我有一些困擾。自從您上回去了一趟山上，我的兄長非常認同您的建築觀念，讓他們也動了一個退休宅的夢。於是找我們商量，希望大家可以住在一起。」沒想到這個主意引起了住在附近其他親戚的認同，大家都希望在果園旁邊的夢幻宅，能夠為每個人留一個位子，希望把它變成一個家族的團聚屋。

　　聽到這裡我開始能夠體會到黃姐心中的尷尬，原本想像的小房子，如今得擠進一整個家族的甜蜜。雖是滿心的感動，但恐怕得調整一下房子的規模了。黃姐說：「我與先生的生活主張仍會維持初衷，但為了讓房子裝進更大的可能性，我們希望可以加進一個容納二十人的用餐空間與一個大廚房。希望在每年團圓的日子裡，讓親人們聚在這裡。」

　　我與她經過一番討論之後，決定把餐廳廚房擴大之外，又多出幾間臥房與化妝室，整個房子將會是原本預期的三倍大。這下子問題來了，業主一開始便表明了自己並沒有那麼多蓋屋的工程預算。我只好將這個顧慮如實告訴黃姐，只見黃姐眉頭深鎖，無奈地跟我說：「請容我們再考慮幾天，讓我們把想法弄清楚再跟您回覆。」然後就看著黃姐落寞的背影離開了我的辦公室。

　　過了幾天我接到了一通電話，喂～的一聲，靜默了好幾秒。我聽出是黃姐的聲音，於是答腔：「黃姐您還好嗎？」然後我聽見她帶了一點點顫抖的鼻音，跟我說：「林建築師，我真的不知道應該怎麼對您表達我的歉意。這幾天我與先生陷入內心的掙扎，我們渴望寧靜的退休生活，卻也歡喜家人們來分享房子的溫暖。可是我們的預算如此有限，兩個退休的老人也不想舉債。只好忍痛放棄這個建築夢了。這段時間讓您白忙一場，我實在感到非常抱歉。」說到這裡黃姐激動地哭了出來，我趕緊安慰她，請她千萬不要放在心上。我很感激有這個緣分，也從中學習了不少。後來黃姐仍然不住的道歉，而且堅持付我一筆不算少的費用，她說如果我不收下這筆錢，她會一輩子良心不安。

　　這是我遇過感情最豐沛的業主，不只是因為最後那一段激動的對話，更多是來自於一個大家族的愛。跟這份情感比起來，我那個夢幻設計到底有沒有完成，就一點都不重要了。

淵源說：「大小」不是問題

一談到「大小」，很多場合都會覺得敏感。比方說賭博的時候要比大比小，在馬路上發生糾紛時不小心也會比起拳頭的大小，當然最讓人覺得好笑的是，長不大的男人們總是聚在一起時就要比器官的大小，除此之外還會比車子的大小，比房子的大小，比膽子的大小。我得這麼說，**「大小」真的不是問題，「比大小」才是，是一種對於自己覺察程度深淺的問題。**

每個人來到世上都帶著一個最適合他的軀殼，這個軀殼是父母送給我們的。因為它是世上唯一，所以從這個軀殼所延伸出去的所有需求，包括衣服、帽子、手錶、戒指，乃至於每天居住的家屋，都有其最適合的規格。就好像有人需要一個黃金馬桶來抒洩他肚子裡的黃金，而你可能會因為那個貴氣逼人的「金光閃閃」就讓你因為「淚光閃閃」而便秘三天。

因此，身為建築師的我時常會提醒業主，就算是「小」都要把房子裡的生活過成一種讓人羨慕的「小」。那種與身體親密相依的關係，只有你自己最清楚，**因為房子是拿來過日子用的，先弄清楚自己想過甚麼樣的日子比較重要。**所以別再逼問建築師:這樣的客廳夠大嗎？餐廳夠大嗎？這一類的問題了，那恐怕只是因為你還沒找到內心的答案，不停止地追問下去，你就會是自己最好的建築師了！

12

名叫思念的山丘

如果你在一座美麗的山上擁有一塊地，心中又剛好有一個建築夢，那就去實現吧！人生的事情很難說，稍一蹉跎，美麗的夢想恐怕就會成為無盡的思念。

怎麼好像在談一段愛情故事的開頭？

別緊張，我知道現在不是在寫兩性關係的專欄，是一個建築師在談建築人生的大小事，但是偏偏愛情這玩意兒就是所有人間小事裡的一椿大事。因為沒有人說發生愛情的兩個主角非得是騎著白馬的王子與不食人間煙火的公主。也沒有人保證愛情的世界裡永遠是甜言蜜語、相安無事。愛情的「真」實質地往往是由那些不起眼的柴米油鹽醬醋茶支撐起來，再加進男女主角之間良「善」的相濡以沫，真正恆久的大「美」才會被看到。

幾年前透過友人的介紹，我認識了一位剛從智利經商告老返鄉的僑胞，他說自己與老婆已經六十幾歲，在國外也待了三十多年，想回來台灣好好安頓晚年的生活。

那是一位有錢的富商，我們的第一次見面就在一間高檔的居酒屋。他請了我們的共同朋友一同用餐，那位朋友也是事業經營有成的企業家，一直在地方上努力耕耘的傳統產業經營者。我與兩位兄長一般的朋友吃飯，整個過程都充滿新鮮感。我們學建築的人最缺乏的就是「做生意」的思維，所以只要一有機會接觸到縱橫商場的佼佼者，我都會像個認真聽課的小學生，把每一次的飯局當作讀一本大書，每次得到的養分都遠遠超過桌上的山珍海味。

　　我記得那天喝了許多溫熱的清酒，酒過三巡之後，大叔就開起了人生講堂。老歐吉桑談起當年在台灣，從一間小小的鐵工廠開始，靠著他與老婆跟親友借來的一點資本開創人生第一個小事業。他談起當年為了爭取業務，除了白天廠裡的會議與外頭業務的拜訪，一天下來已經累得剩半條命了，晚上還得帶著剩下的半條命跟客戶們應酬，拚搏的不只是聲勢，更多的是酒量。每回喝到半夜而醉得不省人事時，總是請老婆來把自己領回家，順便買下一桌子的酒菜錢。可是讓他最驕傲的，不是客戶們口中稱讚的海派性格，而是默默照料著那個醉漢卻永遠沒有責備也不埋怨的「老婆」。

　　歐吉桑說後來事業逐漸步上了軌道，剛好遇到一些不錯的投資，他們決定舉家移民到一個完全陌生卻充滿商機的國家。天生有賭徒性格的他決定把所有身家都賭上去，雖然老婆不免有些擔心，卻也無怨無悔支持了先生的決定。

　　那個賭注似乎少了一點運氣，移民智利才一年就發覺事情沒有原本想像的順利。歐吉桑幾乎把資本快賠光了，也從原本在當地買的大別墅搬到街上的小公寓裡。但是這個意志堅定的男人，覺得自己選擇了一條沒有回頭的路，不走出一番局面絕不干休，而身旁那一位女人毫無意外也默默支持著。他們過了好幾年縮衣節食的日子，男人從小工廠重新打拚，女人則是白天去餐廳打工，晚上帶著剩菜回家當作家人豐盛的晚餐。

　　上帝終究會眷顧勤奮的人。又過了幾年時間，小工廠變成了大工廠，小業務也變成了大生意。歐吉桑一家人又回到大房子的生活裡，但他不再應酬喝酒，把工作之外的時間全部拿來陪伴家人，陪伴那位一直默默照料著他的老婆。直到去年他們決定搬回台灣來定居，也告別了那一段海外僑居的異鄉人生。

追尋人生下半場的居所

　　回國後他們先是在市區的樓房落腳居住，但一直無法適應重回台北後那種高密度的城市生活，於是夫妻倆一有空便往郊區跑。一方面是想暫時遠離城市的喧囂，另一方面也希望覓得一處可以養生的居心之地。後來在因緣際會下，他們在一座山上看到一塊待售的土地，不僅有世外桃源的景致，交通也堪稱方便，夫婦兩人一眼就看上了，於是二話不說便買了下來。

　　他希望我能夠幫他們設計一棟隱居之所，歐吉桑要在這棟他此生最後的房子裡跟老婆好好談一場戀愛。被這段沒有甜言蜜語卻濃得化不開的故事感動得多喝了好幾杯清酒的我，馬上跟他約了下回看基地的時間。

　　去看基地那一天下著雨，歐吉桑開著一部高級的黑頭車來接我。我們一路從市區走著快速道路，不到一個小時就轉進一條山路。山路越走越狹窄，也越走越陡。繞了幾個髮夾彎之後，終於來到基地。我們各自撐了一把大雨傘下車，我看見那部原本光可鑑人的黑頭車已經沾了一身的泥巴，不過身旁這位氣定神閒的仕紳倒是眉頭都沒皺一下，這大概就是一種曾經大山大水後的氣度吧！歐吉桑帶著我一腳踩進基地的爛泥裡，我看他腳上那雙用牛皮編織的鞋子，大氣不吭地就泡在水裡。我的心頓時舒坦，原本總習慣在雨天踮著腳跟走路的習慣，突然像是被鬆綁了一般。我就把腳上那雙剛買沒多久的白色帆布鞋也大喇喇地踩進爛泥裡，好好享受一下那股莫名好感的「任性」。

　　接著我們走到了基地最高的位置，往前方看過去，是對面山頭上的楓樹林。當時正值秋末之際，可以看見楓葉由綠轉黃，經過橙再來到火紅的豐富層次，像油彩一般疊在那片山頭上，簡直是如畫的美景。也因為那天氣溫頗低，山谷間飄著微微的山嵐，漸漸圍繞了整座山頭，然後眼前那幅油畫就好像沉入了水裡一般，迷濛的樣態跑出了莫內的印象派。

　　我跟業主說這簡直是一塊充滿靈氣的基地，我們可以期待一棟讓人長命百歲的好房子，來好好見證您對夫人的情意。後來歐吉桑跟我說了許多他的空間需求，所有的空間都是為了兩個人而存在。曾在商場上經歷過大風大浪的男人，只想退隱江湖坐看雲起，不想再被凡塵俗世打擾。此時的我似乎又上了一堂課，關於生意人的人生課程……儘管你曾經擁有全世界，但最後你只想被一個你在乎的人擁有。

　　回到事務所後我開始進行設計方案，做了一個又一個充滿愛意的小模型，也畫了一張又一張甜滋滋的透視圖，當時做設計的心情簡直像是回到大學時的初戀一般。大概我也感受到歐吉桑散發的春天氣息，搞得我整個辦公室都冒出了粉紅色泡泡。業主帶著老婆來跟我開會時，每次都是一種約會的概念，他們說還好有我這個「電燈泡」，讓他們看見彼此臉上溫柔的光。

經過幾次會議後，我將設計收網準備可以定案了，突然有一天接到歐吉桑的電話，他說：「林建築師很抱歉我們這個蓋房子的計劃恐怕得暫停了。」我彷彿聽見他語氣中的焦慮感，但也不方便追問下去。

一個人做完兩人的蓋屋夢

那通電話之後我們有一年沒有再聯絡，直到第二年我接到歐吉桑的電話，他又約我在第一次見面的居酒屋吃飯。到了餐廳，他一見到我就跟我說對不起，一年前那個蓋房子的計劃之所以會中斷，是因為當時老婆覺得的身體不適，去醫院檢查才知道罹患癌症而且已到了末期。後來他陪著老婆經歷了一回又一回的治療，雖然嘗試了最昂貴的療法，但最終仍然回天乏術，他的摯愛在半年後就離開了人世。無法承受這個打擊的他於是陷入了重度的憂鬱，孩子帶他去看最好的醫生，也給他吃最好的藥。雖然彌補不了心中的遺憾，但總算讓他漸漸有辦法走出房子，看見外面的陽光。

聽到這些過程，我完全不知如何搭腔，只能靜靜聽著。就像每次聽到初次見面的業主跟我說著他們的人生故事一般，「專注傾聽」應該會是最好的回應。

　　歐吉桑一直說了半個小時，我與他筷子沒動過半下，清酒倒是喝掉了好幾瓶。也許吧台後方那位他熟識的主廚也察覺沉浸在回憶裡的歐吉桑，不忍心打擾我們。後來我們都發現忘了吃東西，歐吉桑猛跟我道歉，然後一直要幫我夾菜，當然也沒忘記要我多喝點。

　　酒喝到了一個美妙的奇異點之後，我們的脾開、胃開，心房也都打開了。歐吉桑說他從沒想過自己會有如此感性的一面，他要以這樣的自己往餘生走去。雖然餘生裡女主人不能再照料這個男人，男人仍決心讓那份照料一直都在，照料山頭上的雲彩，照料那張莫內在山谷間留下的畫，照料著一份永不止息的情意。

　　於是我們做了一個決定，要一起繼續完成那個以愛情為名的建築夢，然後把房子看得見的每一座山丘，都叫做「思念」。

淵源說：練習「不後悔」

我看過一部電影片名叫做《練習曲》，裡面有一句話很感人：**「有些事現在不做，一輩子都不會做了。」**

人生的確如此，我們在這條生命的長河上一路經過也一路錯過。如果你只是錯過一頓早餐那就不打緊，但有太多事情一旦錯過就是遺憾。劉若英那首《後來》裡面也唱著：「後來，終於在眼淚中明白，有些人，一旦錯過就不再。」我就時常用這種心情跟業主說，有些建築師一旦錯過就不再。然後有一半的業主會說：「你有事嗎？」另外四分之一則是決定不當我的業主了。

錯過而產生的「遺憾」固然是有，可是只要生命還活著，口袋裡還有錢，理論上都還有機會。錯過這一班飛機，大不了搭下一班飛機；錯過這一次大特價，大不了很任性地跟他用原價買；就算錯過這個男人，世界上也還有千千萬萬個男人……所以到底「遺憾」是出現在哪裡呢？其實就是那個「對的時刻」吧！時間是如此的殘酷，每一秒我們的狀態都不一樣。你沒有在那個恰當的時間抓住一個緣分，那麼未來就算是同樣的人、事、物，卻已經是平行宇宙裡的另一種發展了。

所以，錯過這一班飛機固然沒甚麼，但如果飛機上原本屬於妳的那個座位……隔壁剛好是金城武，那可能就虧大了。**錯過了一個「圓夢」最好的時間，也許夢想就不再是原本那個綺麗了。**

13

五口之家

「五口之家」是一個家屋的故事，也正好是這座房子的設計概念。

十年前我有一個機會，在山上某個社區參加了一個聚會，在場的朋友請我來分享一些對於山居建築的想法。我實在有點不敢當，內心覺得這些山朋山友們其實每個都比我還懂這個道理：山居生活不是用談的，而是在日子裡過出來的。

這些社區裡的芳鄰，有大學教授、退休醫師，還有從海外經商告老還鄉，重新尋找生命的青春期。也有原本居住在都市中，但厭倦了五光十色的喧囂，三十出頭歲就跟伴侶一起到山上來，把即將展開的人生鋪陳在更開闊的土地上，也想為下一代保留多一點接觸泥土與天空的自由。這些原本在我們觀念裡被定義為都市菁英的人，在他們各自人生的某個時刻，反而離開了城市，希望給自己半個農夫的身分。

將自己安置在土地上的千百種方式

我這個山居門外漢，於是跟大家分享了一些我對於在野地裡構築家屋的奇思異想。我始終覺得每一塊土地就像一個孩子，你會遇到斯文聽話的小孩，當然也會遇到讓你頭痛不已又桀驁不馴的屁孩。如果你想跟他們分享一首詩歌，應該先彎下自己的身子，聽聽他們最想吟唱的聲音，再從那些毫無章法的語句裡，爬梳出一種最自然的格律，讓躁動不安的小孩能夠唱出最適合他們的文學。土地正是如此，縱使它再怎麼陡峭、如何蠻橫，這個世界沒有不對的土地，只有錯誤看待土地的方式。如果建築這件事，無可避免是一種對土地的擾動，那麼我希望，每一次的開發都能是一種最和諧的對話。用最順應自然的方式，找到環境最適合的樣態，然後再把生活輕輕地安放進去。

　　就在那場聚會的尾聲，一位先生過來與我聊天。他謙虛地說想跟我多請教一些建築方面的知識，因為我剛才那些話給了他許多的感動與啟發。聊了幾句之後我才知道，原來他是一位擁有高學歷的尖端科技工程師。前一陣子有機會在山上買到一塊建地，他客氣的說，剛好原地主開出的價格不算高，他還負擔得起，於是沒有考慮太多就買了下來。雖然是在高端的職場服務，也與家人住在令人羨慕的高樓華廈。但一直以來，他都有著重返自然的夢想。

　　為了這塊新買的土地，他開始做起了原本很陌生的建築功課。用那種理工男生研究科學的態度，讓自己返回到學生的狀態。大概也因為如此，他那張原本看起來有點臭屁的臉，竟有著謙遜柔和的眼神。他也客氣地說，可能是因為那塊土地長相太奇特，每個人都看不懂如何在上面蓋房子，才讓他有機會用為數不多的積蓄給買到了。接著，他拿出一疊草稿紙給我看，是關於他那塊基地的資料，上面不僅做滿了各種記號，也出現許多像是房子的圖案。前幾天一知道社區將會請一位建築師來作客，他就希望藉此機會諮詢專業的意見。我翻了幾張，看得興味盎然。讓我更訝異的是，草稿紙上的圖竟從徒手畫的鉛筆線條，逐漸出現像是用電腦畫出來的軌跡。我好奇地問他：「你怎麼也會電腦繪圖？」他很靦腆說，為了更精確記錄自己的想法，他硬是用電腦裡給小孩子用的「小畫家」軟體畫出來，看來看去覺得不夠滿意，最近也開始學起專業的電腦繪圖，就為了研究他那塊土地上的各種可能性。

原本他以為自己認真做了功課之後，應該就可以把夢幻家屋的設計給搞定。從小到大每樣功課總是能拿到優異成績的他，不但得到一個「小飛俠」的外號，對於自己認真著力的事總是充滿信心。但是與我聊過天之後，深深覺得設計房子這件事還是得交給真正的專業。而我正是那位值得他信任的人。

我們約了個大晴天一起去看他口中那塊不好搞的基地。是一塊看似狹長但到了末端卻又放大的地塊，如果用鳥的角度看，很像一隻平躺的高筒靴。很特別的是，這塊地背著一面山壁，正面則臨接一個水面陡降於基地數公尺的池塘。小飛俠說，他之所以希望讓全家搬到山上來住，一方面也是想滿足自己的農夫慾望。因此，除了要有房舍，更重要的是得有足夠大的菜園空間。看來看去，他只想到把房子蓋在後方比較寬闊些的區塊，把較窄的那一段依山傍水的土地拿來種菜。

我在基地前前後後走了幾次，用散步的方式揣摩居住於此的心情。關於如何回家……大門開啟時如何經過門旁的樹蔭……如何抬起頭看向隔著池塘對側的草坡與樹林，又如何回身走進房裡，繼續散步。這時候我跟小飛俠說：「房子最棒的座落地點，應該是較窄的這一段。我想把最後那片寬闊平坦的肥沃土地留下來當作菜園，以及你的孩子們自由奔跑的天地。」只見他露出納悶的表情，似乎怎麼也弄不懂，為何我說了與他原本預期相反的答案？！

然後我們約定了下次的碰面，但我跟他說，先不急著看圖喔！我們得先好好聊一聊你想要的生活。

　　我們約在市區的一間茶館。一碰面，他就拿出了一疊稿紙攤在桌上。告訴我這陣子又做了許多功課，但不是畫房子的圖，而是在記錄他的家庭生活。回顧著一段又一段他的青春、愛情、直到結婚成家當了爸爸的每一段人生。在不同的階段裡對於居住的印象。他用文字寫下來，也用了更多的塗鴉畫出來，希望跟我分享這一份小小的「四十自述」。我真是對這位理工男完全折服，連扮演一位業主都可以如此認真給力。當建築師遇到了跟他同樣熱血的業主時，總會不由自主喚起武士的靈魂。是一場對決，更像是一種棋逢對手的惺惺相惜。我暗自想著，這位狠角色如果來當建築師，恐怕得擔心許多人的飯碗不保了。

　　我們各自點了一壺老茶，繼續沉浸在他的人生小傳裡。他說如果時間許可，桌上這疊稿紙恐怕就要寫成一本書了。還好我上次的提醒，要他先別想房子該長甚麼樣，正好可以藉此機會想想自己是甚麼樣子？而未來又希望自己成為甚麼樣子？

　　從小就在各種領域追求卓越的他，總是處在一種競爭的節奏裡，腳步也從來未曾停止。永遠都擔心時間不夠用，而想做的事情又太多。這幾天，他才忽然回頭看見自己匆忙的身影。也才察覺，這似乎不是他最想要的生活樣態。原本以為自己買了那塊地只是因為一時的好奇，現在才知道，自己真的想把一家人生活的「根」好好紮在這塊土地，在這裡探頭發芽，也要在這裡開枝散葉。他的父親年紀大了，身體狀況也逐漸衰微，很希望在這棟房子最接近泥土的樓層，為父親打造一個舒適的養生房。另外，也想為喜歡禪修的老婆在最接近天空的樓層準備一個沉澱心靈的空間。至於中間那個可以遠眺山光、近觀水色的樓層，就幫全家準備一間可以共用美食、分享心情的客餐廳。最重要的，一定要有一個可以讓男主人可以揮灑

廚藝的大廚房。我這才發覺，眼前的小飛俠，不僅能在各領域飛天遁地，竟然連進了廚房都是一位高手。

這大概是開業以來，第一次有業主這麼「走心」地跟我討論房子的事。看來那一塊像是壞小孩的基地，即將要變成一個暖男了。這個家屋將會容納三代的成員，夫妻兩人、一兒一女，再加上一位慈祥老父，形成了一個「五口之家」，我心中的概念隱然成形，那個依山傍水的居住樣態，清楚到了幾乎可以聞到泥土的味道。

後來，我就用「五口之家」這個最初的發想，讓房子呼應基地周邊的天然美景，形成大小不等的量體與開口。擺脫一般人對於房子一定是四四方方的想像，我們將建築的平面，拉成長方形，像是一個對著前方池塘敞開的雙臂。立面上出現五個寬窄各異的「口」字，用不同的嘴形，對著整座山頭唱一首永遠聽不膩的兒歌：「我家門前有小河，後面有山坡……」。業主一家人好喜歡我的概念，於是整座房子的設計很快就定案成形。

很幸運的，在圖面完成之後，業主也找到了很棒的施工團隊。經過大家認真地交換意見，就進入了建造階段。幾個對工作執著的職人一起共事，最麻煩的就是凡事會力求完美，不斷地吹毛求疵，雖然花了比平常更久的工期，就是希望把房子蓋到最好，職人不怕困難與麻煩，最怕的就是「漏氣」。就在這種細火慢煨的節奏裡，我們一步一步把房子給蓋好了。

記得房子拆除鷹架那一天，我與業主還有三位師傅站在池塘對岸看顧著。見到第一次露臉的房子時，幾個男人同時張開了嘴巴，五個大大的口字，久久合不上來……

淵源說：「需要」與「想要」一樣重要

設計房子辛不辛苦？你看看一票建築師們的童顏鶴髮就知道了。

不過，我覺得，做業主理當更辛苦才對。

你想想看，他們首先得準備一筆不小的資金，然後要找到許多對的人，從土地仲介、地主、地理風水老師、銀行，一直到找一個「對」的建築師。光是這一連串如同徵婚活動一般的行程就夠累人了，接下來還得為了那個夢幻屋子的「夢幻」二字廢寢忘食，因為一生難得夢幻，怎可馬虎帶過？

於是開始在記憶裡點起一盞燈，從童年開始尋找。尋找兒時最難忘的那個房間，最喜歡的那棵樹或是樹下那張板凳；然後又找到青春期時暗戀的那個隔壁班同學，找到曾經讓自己陷入迷惘的數學考卷，找到中森明菜當年第一張唱片封套與後來徐若瑄的第一本寫真集。接著來到離家後的大學生活，你找到了許多情書，有的沒寄出，還有的被退件、跟自己那張第一次燙頭髮的照片放在同一個信封裡。一直找一直找……找到退伍令，找到結婚證書，找到孩子的出生證明……，光是這些翻箱倒櫃的工夫就已經人仰馬翻了，何況每找到一件就會沉入往事大海，直到快要窒息了才又浮到那個叫做「當下」的水面上，這個載浮載沉的「追憶似水年華大工程」比起鑽掘一條雪山隧道絕對不會輕鬆太多。

經過這些折磨後才終於可以告訴建築師，需要的是甚麼，想要的又是甚麼。而且偷偷告訴你，人生「需要」的其實不多，如果你連「想要」的都不多，那麼再怎麼夢幻的建築師恐怕都使不上力了！

14

一起慢慢變老

大部分的人都很怕變老，尤其是一個人孤單地變老。

前幾年我接到一個前所未「遇」的設計委託，一個集合住宅案。喔不！ 應該說是一個讓一群人集合在一起，一起慢慢變老的住宅。業主是四位年輕的「大齡」女子。好吧，我知道這兩字有些敏感，可是如果要把世事談清楚，直視敏感也是必要的。

四個從年輕就認識，一起走過花樣的學生時代，分享過彼此談戀愛時的甜美，也分擔過姊妹們「被」失戀後的苦。一同經歷剛出社會那段吃土的菜鳥日子，然後隨著每個人各自在人生事業上開枝散葉，也同時來到了所謂「大齡」的世俗身分了。歲月沒有饒過任何一個人，關於大齡這件事，誰都沒有落隊。四人一起告別青春，也約定了一起對抗寂寞，尤其是每逢過年返鄉之前，她們會為彼此加油，要一同打敗家鄉那些七嘴八舌討論著你的單身狀態的三姑六婆們。她們說，單身不是公害，害怕單身的人才是。

讓我來大略介紹四位「快要無慾望城市」的女主角上場。

凱莉是個中部女孩，年輕時隻身來到台北就讀大學夜間部，白天則在美商公司上班。很早就練就了獨立的性格，獨立處理自己生活大小事，也用她那份早熟的獨立感，幫助公司裡幾位比她年長的女同事，開導過情感的苦、婚姻的澀、家族的愁與人生的難。別看她當時只是一個坐在接待櫃台後方的打工妹妹，一到每年公司的忘年會，她都會說未來的願望是要征服世界。據我所知，熱愛旅行、也熱愛美食的她，後來的確用機票與味蕾征服了世界各地的米其林星星，而且從「美食家」逐漸成為一位頗有名氣的「美食料理家」。不僅吃成了廚藝專家，也喝出了美酒的堂奧與茶的繆思，咖啡裡的魔鬼她也沒放過。後來一邊做著她最愛的私廚工作，也用文字寫作分享著她的美味生活。

莎曼珊個狠角色。當年是在眾人祝福裡考進醫學院，沒想到讀了兩年就幫自己轉學到藝術學院的舞蹈系。練了三年的古典芭蕾，學校裡的教授都看好她未來在舞台上會大放異彩。誰曉得，她一畢業就申請到紐約一所知名的財經研究所。不用我說，你也猜得到這位姊姊有一個黃金般的好頭腦，讀書寫報告對她來講，都是彈指之間的輕鬆小事。但是讓你猜不到的，是她一拿到碩士學位就揹著相機跑去中東，流浪了三年。到了三十歲那年，終於回到台灣。然後一直用她喜歡流浪的個性，做著頂級旅遊的導遊工作。她說，讓她最過癮的工作哲學，就是帶領一票生活安逸的有錢的人去流浪，在飄泊裡發現不一樣的自己。可是，莎曼珊旁的朋友都在等著看，浪漫的她，下一個好玩的工作又會是甚麼？

　　接下來談談當年跟莎曼珊一起考進醫學院的夏綠蒂，同樣有顆金頭腦，從小到大都是第一名、模範生，也是永遠不會被換掉的班長。安安穩穩從醫科畢業後，也進了最大間的醫院。同樣是上司、同仁與病患們口中的好醫生。不僅如此，「好」這個字在她的人生裡，從來不會缺席。她是個好女兒、好姊姊、好學生、好市民……。總之，就是一個「好人」。對任何事，也都只說一個字：好。直到有一天，她無意間聽到了有一位年輕病患說她是位「好阿姨」時，她才驚覺自己怎麼一直都沒有遇到一個好男人？ 可能是男人從來都不是她人生裡的選項之一。與其說是驚覺，不如說只是一種突然的醒悟，不帶任何惆悵的發現而已。她甚至覺得男人只是一種不夠完美的女人罷了，一直沒有遇過比她強的男人，也就未曾有過「愛上了」的感覺。原來，看似最纖弱的外表下，其實有著最大女人的靈魂。

　　米蘭達是莎曼珊在紐約讀書時認識的同學，同樣在紐約以優異的成績拿到財經碩士學位。一向很有數字頭腦的她，順理成章帶著燙金的學位，在曼哈頓最接近雲端的金融大樓工作了三年，很快就有了傲人的經歷及廣大的人生視野。後來因為家族的要求，才回到台灣接下一個面臨轉型的企業。果然經過這位果決幹練的商場俠女一番整頓後，傳統的老公司搖身一變，成了賺錢的金雞母。這還不打緊，眼光一向敏銳的她，在城裡買了幾個店面，也陸續為她孵出一桶又一桶的金雞蛋。聽說，她主持的會議永遠不會超過十分鐘，該賞該罰的話語從來都是一句講完，乾脆俐落，完全不拖泥帶水。中餐永遠只吃一個水煮蛋，一杯黑咖啡，佐著一疊又一疊報表。熱愛工作、熱愛生活、熱愛地球，但就是不愛男人。

　　她們四個女生，在不同的人生階段各自認識，在幾次聚餐的場合裡不約而同成了莫逆之交。雖然在不同的領域各有成就，卻總把最私密、最軟弱、最小女生的一面攤在彼此眼前。四種不同的個性，卻組成了一個強大的舒適圈，就像四個造型各異的量體，卻組構出一做完美的建築形象。

　　她們不僅一同聚餐，也是彼此最好的旅伴。在每一次的旅行裡，總能各自發揮所長，給每個人最好的照料，製造出一段又一段難忘的回憶。

　　直到「大齡」的身分悄悄上門，他們早已厭煩了關於「結婚」的話題，身旁的親友們也不再催促，而且可以用平常心去面對社交時關於婚姻狀態的尷尬提問了。因為單身與否從來不必是選項的問題，「姐」未婚只是還未結婚，不代表姐不想結婚，也不代表非得結婚。「成家」這件事不一定等同「男婚女嫁」，四個閨密也可以組成一個美好家庭。她們決定合資買一塊地，蓋一棟一同養老的房子。

　　我們第一次碰面討論，選在一間氣氛輕鬆的餐酒館裡。精通美食的她們，開了一瓶很棒的紅酒，又點了幾道很棒的下酒菜，正好符合我對於第一次設計討論的期待：永遠都要先聊生活，不談建築。我心想，這下子應該有聊不完的精采人生吧！不僅僅是四段精彩各異的人生，更交織出無數連她們自己都沒想到的滿滿收穫。言談之間，不只有流轉在座位間的笑聲與酒杯碰撞聲，時不時還有互相不留情地吐槽、挖苦與鬥嘴。有時候很婆婆媽媽，有時又像一群打鬧的哥兒們。我眼裡看到的，已經不只是一段歷久彌堅的友誼而已，更多的是如同家人、夫妻、子女之間的緊密感。也許當人們在沒有倫常關係的框架下所建構出來的情誼，反而會更純粹，也更貼近心靈深處吧。

計畫之妙在於趕不上人生變化

於是我展開了設計的工作。經過了數次的碰面溝通，我也多認識了好幾瓶難得的好酒，眼看著夢幻住宅就要成形了，卻傳來一個很像壞消息的好消息。一直認為自己是個漢子的米蘭達，突然宣布她要結婚了，而且對方是個不折不扣的漢子。那個男人是小學時坐在她旁邊，一個矮她半顆頭的男生。因為個性太斯文，常常被女生欺負，永遠都是米蘭達出面保護他。隔了三十多年，兩人在同學會裡再度相逢。男人還是矮她半顆頭，卻已是一位高階警官。頂著俐落短髮，胸膛像一塊鐵板一樣硬。雖然不改斯文，卻已經立過無數彪炳戰功，而且一直都還單身。米蘭達說，她當時一定是吃錯藥了，一看見那個男人，竟然害羞地直冒粉紅泡泡。後來又吃了幾次飯之後，男人向她求婚。縱橫商場打敗過無數男人的她，於是從「女漢子」的錯覺中醒來，願意從此只當一個小女人了！

接下來讓人頭痛的是……當一部車少了一個輪子，該如何繼續開往目的地？ 到底是該讓房子的設計重來？或是再找到下一個「米蘭達」？ 這個問題乍看像數學一樣簡單，其實複雜難解，因為三加一永遠不會等於原來那個四。後來，我們在小酒館裡的笑聲越來越少，嘆氣聲越來越多。不僅好酒少了滋味，眼前這三位黃金女郎也頓時少了光芒。

　　會議裡開始出現爭吵、遲疑、責怪與後悔的聲音。我開始察覺手上的圖已經發展不下去，再好的設計創意似乎也解決不了她們的問題。心中隱約知道，這已經不只是茶壺內的風暴，恐怕連茶壺都要不保了。沉寂了幾週之後，她們告訴我房子不蓋了，決定把土地賣掉，結束那個「在一間屋裡一起慢慢變老」的計畫。

　　你一定很想知道，她們是不是從此就形同陌路？

　　當然不是。女人怎麼可以為難女人？ 更何況是一群飽經世事、充滿閱歷、又獨立自主的現代大女人。

　　她們很快又回到原來的閨密情誼，一起大口吃飯大口喝酒，也繼續軟弱在彼此的堅強裡。命運讓她們遇見彼此，當她們準備抓住一根可以有人陪著變老的浮木時，卻又被推開。讓她們回到原點重新思考，最好的變老方式似乎並非賴著彼此，搞不好保持適當的距離反而才是最美的親密關係。雖然最後沒有「在一起」，卻也為她們曾經做過一場美麗的建築夢，而感到無比幸福。

　　後來，她們四人又請我到餐酒館大吃一頓，除了付給我一筆令人滿意的設計費，還開了一瓶五十年的好酒。伴隨著熟悉而爽朗的笑聲，她們告訴我，原來那筆無緣的土地竟是一隻金雞母，讓她們賣了一個預期之外的好價錢。這真是一個「姐」的年代啊！

淵源說：變老

「老」這件事，就像喝了幾杯紅酒後的「醉」，我們似乎都是慢慢來到了，才猛然發覺。

我是到了變老以後，才開始學習「老」這回事的。那還用說嗎？有誰會在享受青春正好的時候，想要去上「變老先修班」呢？我猜大多數的人連面對、連承認變老都很難吧！

有人說過，其實人一生下來就開始踏上變老的路，所以「老」沒啥好怕，我們應該時時刻刻活在當下，「享受」變老。可是也有人覺得那種說法根本是一種被年歲放逐之後的自我安慰，或者只是文青之間療癒彼此的嗎啡。

「變老」最可怕的地方，我覺得不是臉皮的頹敗與鮪魚肚的欣欣向榮，也不是該睡的時候睡不著、不該睡的時候卻拚命想睡（那些不叫可怕，叫做驚悚）。而是當那種「忽焉已至、轉瞬即逝」的說法已經不再是一種比喻，而是一種對於現實的描述時，讓我們面對所有事物時的「抓不住感」變得無比強烈，而產生的一種悵然的「遺失感」。生命裡的種種美好，「遺失」的總是比「無法獲得」的更加讓人揪心。

一起慢慢變老固然浪漫，但終究還是老。到底有沒有一種房子，能夠讓人住了之後不會變老呢？

古蹟吧～我猜！在時間長河的面前，我們永遠都是孩子。

Part 2
同溫層裡的微氣候
──匠師與同業

15

衛浴師傅的無聲情歌

談到「情歌」二字，你會想到甚麼……李宗盛、周杰倫、五月天……，但無論如何你應該不會聯想到安裝浴缸的師傅吧！

我想說一段關於衛浴師傅的情歌，我不僅聽過，而且還是一首無聲的情歌。

大概有二十年前了吧，當時我仍是剛開業的年輕建築師，並沒有太多機會可以接到建築設計的委託，倒是做了一些住家的室內裝修案。這種現象在台灣還挺常見到，滿腔抱負與熱血的年輕開業建築師，通常會先在室內設計這個行當裡實現他們的建築理想。說起來這股風潮也為台灣的空間設計開出一片新鮮花園，大約在二十多年前有那麼一群建築人像魚群般游進了這個圈子。有別於前一個世代較為保守的設計觀念（但是很有韻味，我的年紀越大越發覺得），這群「少年家」設計師們帶來許多實驗性的觀念，以及在當時堪稱前衛的空間操作手法，算是在台灣的設計圈裡搗出一池活水，設計舞台上產生了新的可能性，一時之間百花齊放，那種動能倒是有點像華語流行歌曲在經歷民歌時期迸出的火花，各領風騷數十年。不過這不是本文的重點，我們還是先拉回來那首無聲的情歌吧！

那年我接了一個小案子，小到只為了一位好友改裝他家的浴室。不過這當然不是普通的浴室，是一間位在城郊的山上，可以遠眺整個城市的浴室。屋主剛剛在不惑之年恢復單身，決定把他口中「多出來」的那間「前」女主人的靈修房改成他自己的大澡堂，從此他也要在這個充滿靈氣的空間修身，造一處桑拿來修自己的身體。

　　這麼隱私的設計工作當然得找一個信任的人來做，畢竟要把身體裡裡外外大小事拿到圖桌上跟人討論，這可不是用一兩杯咖啡就可以放下心防暢所欲言的。跑來找我這位多年老友，說我是他唯一信得過的哥們，好說歹說終於也讓我放下了心防，接下這個很有靈性的浴室改裝設計案，而且是喝了兩杯20年的威士忌之後。

　　我們花了一個月溝通討論，一半的時間在討論他為何會在越過山丘之前離婚，另外一半的時間中，有一半在陪他喝完那瓶20年威士忌，真是好酒。終於把設計給定案，很快我便將施工細部圖都完成。但問題來了，這麼難搞的業主與那麼充滿療癒情懷的設計，而且地點在那麼偏遠的仙境，重點是工程規模也就是一間浴室，這……要去哪裡找到一個合適的施工團隊呢？

　　經過我到處尋訪，動用了我當年跟冬至的陽光一樣稀少又珍貴的人脈。一位營造公司前輩建議我，找對了師傅比找到大工班更重要，於是給了我一個人選，是他配合多年的御用師傅。這位師傅只做浴室裡的泥水活兒，從浴缸的安裝、浴室牆壁與地板的粉光到磁磚的施貼都在行，其功夫之精妙，至今還沒遇過對手，有人說在他貼過的磁磚地板上會看見詩句，讓人不忍踩上去。聽過這位師傅的人都讚不絕口，無奈此人非常不好預約，因為這位師傅沒有其他徒弟人手，只有一位隨身的助理，他的妻子。而且只能與其妻子溝通工作大小事，師傅從不開口，沒有人聽過他說話。

這麼一位江湖奇士，我還是第一次聽聞此傳說。如此不世出的武林高手，該如何說服他來幫我們圓那個夢幻浴室的夢呢。

我趕緊跟朋友要了聯絡的電話，聯絡人當然是那位奇士的夫人。我把自己的設計概況與基本資料都給備妥，然後用最謙卑誠懇的態度，像一個張開嘴巴望著糖果罐的小男生，拿起電話打了過去。電話那頭傳來的是一位中年婦人的聲音，溫暖又祥和的語調。因為我朋友事前已幫我知會過她，一知道我是那位慕名來找的年輕建築師，她先客氣地跟我問候，語句中帶著濃濃的鄉音，跟我大學時的印尼僑生同學很像，國語雖然不很標準，卻聽得出來說話的人認真咬字的那份謹慎，像是砌磚牆的節奏，每一個字落到電話裡都有各自的分量，一寸也沒有含糊。我將工地現場的需求大致說明後，就約定時間到現場先行會勘溝通，雖然還沒見到師傅本人，但講完那通電話，讓我有種找對了人的預感。

你是我的口

過了一星期，我們在山上的工地碰面了。我記得自己明明是提早了十分鐘到達，可是停好車，走上那段房子前的戶外階梯步道起點時，我就老遠看見一對夫婦站在公寓樓下大門旁。直覺他們應該就是那對神鵰俠侶了，顯然他們比我更重視約定的時間。這種對於守時的在乎，應該是職人的一種承諾吧！

我簡單遞上名片後，便帶領他們上到三樓的朋友家。屋主那天不在家，但房子倒是收拾得挺乾淨，實在是不太像個中年「恢單」的男人蝸居，難怪他不准我用「失婚」去描述他的狀態，我覺得此刻房裡的正能量反倒比他離婚前還更豐沛，有趣的是主動求去的還是女主人自己。我想或許當男女各自找到真正自己之後，生活反而有機會回到本質，快樂也是。又扯遠了，還是拉回到眼前這一對很有真實感的夫妻吧。其實相隔一步之遙，但這兩人站在一起卻散發出來一種很紮實的緊密感。可能是因為黝黑的膚色與含蓄的舉止吧，總覺得不太能分得出表情，看上去簡直是泥土捏成的兩座雕像，但卻是一個整體。那種各自是對方牆上的一塊磚，「你泥中有我而我泥中有你」大約就是我當時的感受了。

這對夫婦客氣極了，我沒有開口說話，他們便維持沉默，只能偶爾見到師傅貼近他老婆的耳朵說了幾句「戚戚窣窣」的氣音，甚是拘謹。我帶著他們來到那個有靈氣的房間，指著氤氳的遠山與探在窗台旁的樹梢說：「國王的浴室就是這裡了！」然後我看到預期中的驚訝表情，同時聽見了師傅老婆開口的第一個聲音：哇～奇怪的是這位師傅本人竟然依舊沉默著，只見到他臉上清楚的皺紋動了兩下，隨即回到雕像靜止的常態中。我心中猜想，擁有不凡身手的奇人或許脾氣都會比較古怪吧！不想領教我那「不好笑」的幽默感也就算了，怎麼連正眼瞧我都不肯。師傅的個子不高，身材倒是精瘦帶點線條感，你知道的，把鋼筆的筆尖反過來畫在牛皮紙上的那種有顆粒的線條感。那一雙摸著牆壁的大手，除了膚色比較黑，皮殼比較皺之外，我會以為是一雙外科醫生的手，有細長的手指與果決的關節，簡直像是在水泥牆上踩著無聲的踢踏舞。

　　師傅專注打量著房間每個細節，專注的眼神配上砂紙一般的表情，我覺得自己好像看見日本導演北野武在為電影勘查場景，房間雖然早已被清得一乾二淨，每個空間細節對他而言卻彷彿充滿話語，職人與物件之間正在用一種外人無法理解的密碼溝通著，這種「入戲感」常常也會出現在我與圖紙之間。

　　我不敢打擾師傅，就跟他老婆在一旁討論，逐一跟她說明我的設計細節與品質上的要求。平常在工地都是與男性工頭溝通工事，也習慣拉大嗓門講話，覺得在很男人的場域就該用很man的口氣才對味。可是那天卻得跟一位女士討論這些男人活兒，還真有點不放心。不過那個「不放心」在師傅太太開口幾句話後就煙消雲散了。不僅語氣乾脆俐落，而且討論圖面直指核心，還主動幫我提醒了幾個被我遺漏的重點，像一位熱心的大姊姊在幫第一次上學的弟弟檢查書包似的，溫暖極了。

　　我對她的南洋口音有些好奇，於是冒昧問了她的家鄉。其實是因為我們討論工程問題出乎意料地順暢也有了親切感，我也就跟她聊了起來，總希望能知道多一點關於師傅的故事。

　　她來自印尼一個富裕的家庭，從小不愁吃穿。豆蔻年華來台灣讀大學時，認識了當時剛從職校畢業的老公。她說當年的一次小旅行裡被那位幸運男生的歌聲迷住了，從此愛上了他。原來那位酷酷的師傅年輕時不僅有好歌喉，還彈了一手好吉他。男人自小有一雙靈巧的手，連吉他都是無師自通，但家境窘困的他，只能勉強讀完高職便得工作賺錢。他找了泥水工的活兒，因為學得快，老師傅特別器重，沒幾年就出師了。後來女生回到印尼，兩個年輕情侶談了幾年遠距戀愛，女生終於不顧父親的反對，執意飛到台灣嫁給了這位很有才情的古意郎。後來兩人胼手胝足經營了一間工程行，誰知好

景不常，沒幾年因為太過操勞，男人經歷了一場差一點沒了命的肺結核，從此把聲音給搞丟了，不僅沒了歌聲，也只能靠著微弱的氣音靠近老婆耳朵說話，再由老婆代他傳達。故事到這裡總算為我解答了困惑，原來這位男人的「失語」，背後有著千言萬語。

手藝無聲勝有聲

施工那天我一早到現場簡單再交代一次後，就趕去忙著進行下一場會議。直到傍晚才結束手邊的工作的我，一整天都惦記著那間浴室。我趕回到山上的工地時，師傅剛剛完成最後一道工序，正在仔細檢查每個處理過的細部，就像在呵護一個剛出生的嬰兒。我看著這個剛誕生的小生命，心中竟浮現初為人母的心情。

這位「原來是暖男」開始收拾著工地現場，在老婆耳朵旁說了一句話，就先將大小工具與廢料獨自搬至門外。然後我就看到他老婆細心將浴室的門掩上，接著她彎下腰蹲低了身子，以後退的方式，用一塊像磚頭一樣大的海綿，逐一將老公與她最後留下的腳印擦拭乾淨，一直退到了門口與師傅會合才站起身來。我帶著滿滿的感激，忍不住跟師傅握了手，然後聽見他很認真對我用氣音說了一聲：「謝謝。」

淵源說：牽手

「牽手」不一定真的要把手握著另一隻手，這兩個字浪漫之處不是在描述某一種肢體上的行為，而是在互相牽手的背後那兩顆「不管你走到哪裡，我都跟著」這樣憨傻的心。

還有一點讓人好奇的是……牽手之後要幹嘛？（擁抱、接吻、做愛的體操、抽一根完事菸然後許下承諾……）然後要往哪裡去？（誠品、國家劇院、故宮博物院，小倆口的按摩院……），這種填充題繼續做下去，要不就是我寫得太情色搞得你想報警，要不就是我弄得太煽情然後你還是會去報警，反正樓一旦歪去你一定會去報警。

還是正經一點好了，都怪我時常不小心就把建築的事寫成兩性專欄，阿彌陀佛，慎哉！慎哉！

「牽手」這兩個字，我覺得比老婆、太太、伴侶、妻子，都來得傳神，都來得美麗。不只因為它有畫面，而且是一種溫度的傳遞，更是一種把生命藉由身體最關乎「取」與「捨」的部位交給另外一隻手，那裡面有高度的信任與依存。作為一種彼此關係的表徵，我覺得那是人類史上最動人的符號。而且牽手的兩端，不見得非得一男一女，可以是兩隻男人的手，同樣也可以是兩隻女人的手。

兩人牽手如果是「小愛」，一群人牽手就是「大愛」了。馬蒂斯有一幅畫名字叫做〈舞蹈〉，畫的就是五個牽著手跳舞的人體，在這裡面性別的描繪早就不是重要的事，而是那個圍成一個圈，**把人類至美的相愛表達出來。然後，就只跟你談一個「圓滿」，足矣。**

16

工地的即興創作

　　我一向覺得「創作」是每個人的事，不分男女老少，無關身分職業，只要存在世界的每一天，「創作」便該是生活的一部分。我們無須把創作二字供上殿堂，彷彿只有學過設計的專業人士，或是從小有著過人才氣的藝術圈子裡的人，才可以談論「創作」，其他人就只能當個觀眾。

　　其實我們每日作息都充滿著創作的機會，舉凡今天晚上出門約會要穿哪件衣服與褲子，要去哪一間餐廳吃哪一種情調的燭光晚餐，在哪個時刻讓你精心準備的小禮物如同樂音一般呈現在情人眼前，該走哪一條散步的路線，可以在哪個美妙的時刻看見整個城市最美的夜景……，這些看似平凡的小事，如果加進一些創意的思考，保證這一個晚上除了留下浪漫的回憶，肯定也會是你最值得寫進臉書的「創作」。

　　「創作」其實就是多用點心，對這個世界表達你的感動。

　　回想我從事建築師的工作以來，在工地認識的師傅們不知凡幾。好幾次在工地裡得到靈光一現的啟發或是意外的感動，似乎都跟師傅們或者是他們手下展現出來的功夫手藝有關。慢慢地，你會發現其實這些平時大喇喇又不擅言詞的工地職人們，他們也有感性的一面，也喜歡即興創作，也有幽默感。

　　這就與你分享我經歷過的一個難忘的工地，日日發生的許多即興創作。

那是一棟七層樓的樓房,基地在巷子裡,一條像大腸一樣的巷子,有時寬有時窄。寬的地方會見到一棵高大的樹,窄的時候大多是因為兩旁的房子樓下停得很悠閒的機車與腳踏車。走在這種巷子最是舒服,你會發覺讓你往前移動的似乎不是雙腳,而是巷子兩旁的小風景。

我們這塊工地位置並不明顯,業主與我一開始也有共識,建築要有質感但不需要張揚的外觀,要如同坐在車子裡打開音響時,聽見巴哈的無伴奏大提琴樂音一般,不管你從哪裡開始聽起,都可以放心跟隨在樂音的帶領裡遊走。每個音符都和諧處在理性的架構裡,而且就算你只欣賞了樂曲的五分之一,仍然可以染上一身的感性。

既然房子會是安靜的姿態,不如就讓細部與材料唱一些躍動的音吧!我開始研究如何讓最質樸的建材素顏表達出最生動的表情,如何讓魔鬼住進房子裡裡外外的細節裡。

於是我們花了數個月的時間做各種可能性的草案,畫了一疊又一疊的草圖。不僅要兼顧結構與美學,也必須考量預算的合理性。雖然每個從事設計工作的人都希望業主的預算越高越好,可是如果那樣似乎就看不出創作者的真本事了。不是經常聽人說了,厲害的廚師就是能把冰箱裡所剩無幾的食材變出一道佳餚。經過與業主跟營造廠商共同討論多次之後,終於敲定了開工的時間。我暗自知道這個場子的工程不好做,規模雖然不大,但細節要求多如牛毛,裡頭有好多作法都還是廠商之前沒有試過的,雖然新鮮,但我可以感覺到工地主任已經繃緊了神經。

　　開工後我幾乎兩三天就去現場關心,由於一開始都在進行地下室開挖的工作,我與現場人員比較少有互動機會。等待許久,房子的結構體終於冒出地面,開始逐步要形成自己的樣子。這時候我的任務開始吃緊了起來,也開始密集在現場出現。

因為堅持,所以專業

　　常覺得建築師真正的道場是在工地,在縱橫交雜的鷹架之間。許多設計往往在施工前的圖面上大家都覺得可以施做,可是一進到現場時卻往往出現預期之外的難題。而每次難題出現時,工地裡總會出現緊繃的氣氛,有時候是在工務所裡接不完的電話聲音裡,更多是在施工圍籬裡拉高分貝的爭論,人與人之間的煙硝味夾雜著鋼筋與水泥的硬派重金屬調子。

　　也就在這種五「音」雜陳的背景下,建築師仍得在灌下一瓶雞精後,雙腿撐在鷹架格子之間,一手拿著藍圖,另一手拿著筆,有時候嘴巴還必須咬著筆蓋,在這種戰備狀態裡與工地裡的師傅們溝通與對峙。可能是為了彼此對於做法的認知,有時候難免會掉進意氣之爭的情緒陷阱,尤其是年輕建築師對上資深老工頭的時候。要說建築師在現場的每一刻都在戰鬥大約也不算超過。總之凡是職人總會有本位立場,有本位立場就會遇到立場相異的時候,於是對抗與妥協不可免,而大夥兒終究想期許對自我的超越。

　　有趣的事情就在那一段火氣不小的磨合期過後不久，在這個「道場」裡磨的都是職人們的銳角還有建築師的牛角（對設計堅持時長出來的牛角尖）。接下來的氣氛開始由氣噗噗的語氣轉變成有點厭世的嘆氣，時不時地我就會聽到一旁傳來幾句抱怨的對話。甲師傅對乙師傅說：「明明照著以前那樣做不就好了，幹嘛搞得這麼麻煩！」然後乙師傅會回答：「有啥辦法，人家畫圖的就是大～師嘛！」一開始我會裝作沒聽見，但後來再也忍不住了。於是我開始讓自己變成一個慈眉善目的佛心建築師，帶了飲料過去跟師傅聊天，聊聊我自己的父親，那位也曾經在工地手執鉛槍與鐵鎚的男人。聊了青少年開始每年寒暑假會跟著父親到工地去幫忙的事，聊車床操作的竅門，也聊了刨木頭的角度該怎麼抓最順。從鋼骨、水電聊到裝潢，凡是我父親曾教過我，哪怕只是兩三招，我也試著要打遍江湖，也要跟師傅們搏一份man to man的感情。

　　我試著用溫暖的調子跟師傅們溝通，這招果然見效。漸漸地，我們建立起了一種微妙的革命情感。別說他們是不是還要抱怨我畫的圖難施做了，常常他們比我還在乎設計不能妥協，必須忠於我的原味。難做的就坐下來一起想辦法，在那一個時刻裡，沒有誰比誰菜鳥，也不分誰是拿筆的，誰的手上沾滿了水泥鐵鏽或油漆。此時會出現一種很像在Jazz Bar裡頭會見到的場景，四或五人的爵士樂團在互相飆技藝，先是鋼琴手來一段中板節奏的開場，然後帶出鼓手的花式絕技，好似一把又一把帶著脾氣的豆子灑在憨厚的鼓面上，既緊繃又弛放。然後小喇叭手再也按耐不住飆出了高八度的桀驁不馴，像一匹衝出馬廄的馬，既性感又純真的樂音。每個樂師都在相互挑釁著彼此，卻也踩在一種默契十足的協同韻律裡，興味濃厚的即興創作，過癮極了！

每次這種現場即興的交鋒討論到了一個段落時，我總會聽到師傅說：「可別把設計改得太普通、太好做了，這樣做起來沒成就感，很沒意思！」

感覺對了也要來一下

你瞧，這話聽起來多麼舒心，多麼爽快，多麼讓人感動。完全是職人的範兒，就是夠牛！

接下來更有趣的事情發生了。就在工程已經蓋到四層樓，也算是進行到了一半有餘。某一天我按例又去巡工地，來到一樓入口空間外的空地。這個空地說大不算太大，還不太能稱作是「前院」。也因為如此，我在這裡設計了一道局部穿透的厚牆，想藉由一條稍作迂迴的小道與一旁的水景，創造出曲徑通幽的空間層次。當然這些試圖面上的預期，在那時仍只是一道剛剛築好的清水混凝土牆體，上面開了一道橫擺的細長開口，其他就是空地與堆放的廢料與機具而已，一種未完成前的「舞台布幕後方」狀態。

可是那一天，這個狀態似乎發生了一些些改變。剛剛經過那道牆時還沒察覺，只是閃過了一個綠綠的影子。於是我又倒退回來，定睛一瞧，居然看見牆上那一道細長開口不知何時被擺上了一株小小的盆景。深灰色的陶土盆，尺寸曉得剛剛好，坐在那個洞裡像個打坐的仙人。裏頭的植物也彎曲得恰到好處，冒出土盆後伸一個懶腰，隨即將枝條與細葉垂在灰白色的水泥牆前，煞是靈動。好奇又

興奮的我趕緊找到正在一樓整理現場的師傅，問他這盆景是誰放上去的。他有些靦腆地告訴我，是他從家裡帶來的花盆。由於他每天在這裡來回整理，每天在那道牆來來回回，中午吃便當也倚著牆休息，久而久之竟看出了感情，也騷動了內心的創作慾，總覺得那道牆似乎可以有點兒「戲」。於是從家裡找了一個原本被閒置的小花盆，又在鄰居的院子挖了一小株植物，一早來工地就給擺進那個細長洞口。自己在那裡使勁兒左右調整，想找到最好的擺放位置。還找了模板師傅來一起端詳，要他給點意見。原本粗聲粗氣的大個兒，此時說著這些話的他反倒像個害羞的小男生，拿著剛剛畫好的蠟筆畫等著給老師看似的。誰曉得更害羞的竟然是我，一個被感動到差點失語的建築師，一時之間感覺自己臉頰熱了起來。我記得那是個下雨的冬天早上，氣溫15度。

然後我靦腆地看著他，拍了拍這位哥們粗壯的上臂，很大聲說了句：「謝謝你！」

謝謝這份禮物，來自一回又一回的即興創作。

淵源說：別當上帝

建築師們一不小心就會用「上帝的視角」來談事情，實在是因為他們最初學習到描述空間的方法，就是從房子的上方往下看，那種叫做「平面圖」的東西。

想想看，你要窺探別人家裡的客餐廳、廚房、臥房，還有光著身子洗澡如廁的地方，不僅沒有經過別人允許，還擅自把屋頂掀開來看，這種事情就算上帝應該都不好意思做了。後來我都把這種畫圖的方式稱為「麻雀」的視角，這樣至少感覺謙虛很多。重點來了，「謙虛」正是作為一個建築師最重要的修養，不單是請款的時候要對業主很謙虛、送件掛號時要對建管處謙虛、都審時要對委員們謙虛，到基地時對土地謙虛、對生態謙虛、對天氣謙虛、對老婆謙虛、對交通警察謙虛⋯⋯，還沒完喔！還要學習著對工地裡的師傅們謙虛。

不僅該為了懇請他們好好做出你圖上的設計而客氣，有時候你也要試著去欣賞他們在現場突如其來的創意。舉凡建築工地裡的大小瑣事，每一件我都覺得要帶著創意的心去做。而且「創意」這件事是每個人的事，非關科班也不論專業，只要是認真在扮演自己的角色，那就是一種「作品」。

有機會建議你做個實驗，選一天下班前，把你想對家人說的話，每一句都先寫下來，然後用點心思去經營它們的語境及節奏，如果你覺得這會是一段好的敘述，就請將這段文字帶到餐桌上好好與家人分享，然後豐盛了這頓晚餐。這整件事情就是一個「創作」了！

17

很有事的建築人

嚴格說起來，這一篇的主題應該叫做「感情很有事的建築男人」。似乎當感情的事多到一個程度，人生就會跑出一些「故事性」了！

很有事之一

H是個大家普遍公認的設計師典型，英俊瀟灑、風流倜儻。不僅畫得一手好圖，穿著品味更是不輸給路上的潮男潮女。雖然年紀四十又五，卻仍維持著二十出頭歲年輕人的青春樣態（我指的是穿上衣服後，距離十公尺外的樣子）。

這位哥兒們，從大學時代就是校內的風雲人物，當時進建築系聽說是以天資過人的名目保送而來。光是素描課這堂讓同學們得耗上半天的苦功夫，H往往不用一個小時，就完成一張栩栩如生的作品。更誇張的是，上課時，有幾位崇拜他的男同學甚至是站在他身後，H畫著石膏像，這幾位同學則臨摹著H所畫出來的石膏像，完全把這位不世出的天才奉為典範。他是男生眼中的英雄，更是女生心裡的夢幻情人。有些女生說，走在校園裡，只要被他不經意看了一眼，妳一整天都別想專心上課了。

後來他以全校第一名的成績輕鬆畢業。率性的他，既不想繼續攻讀研究所，也不願屈就在一般的設計公司裡，當個朝九晚五的上班族。才氣縱橫的他，於是開了一間個人設計工作室，從此開始了他的Freelancer自由人生。當然，自由的不僅僅是工作型態，他所崇尚的感情生活也必須是完全自由，不受任何拘束。以前唸書的時候，他身旁的女伴就不斷更新，後來這個「優良」傳統也被延續到了畢業之後。他從來不認為這些女生是他的終極歸屬，卻也不認為自己是單身狀態。他說，每一段都是認真的感情，也都必然要有認真的結束。他在乎的是過程中的精彩以及美好的結局，不過對他而言，最美好的結局就是「分手」。據說他的所有前任們，沒有一個是不歡而散，而且陸續都成了他的乾妹妹，人數結構之綿密，讓H必須在通訊錄裡為她們特別開設一個群組。這個龐大的友愛家族，羨煞了他身旁一堆居家男人。

時光荏苒，當「木村」已經不再「拓哉」時，H也悄悄來到四十幾歲的山腰上了。抬頭看到的是接近半百的人生山丘，低下頭則是看到了自己日漸豐厚的鮪魚肚。這時才察覺青春真的就像小鳥一樣，不小心就飛遠了。

老實說，這位風流浪子是位不折不扣的工作狂，只要一趕起設計圖都是沒日沒夜的拚勁。開業十幾年下來，完成了許多不錯的作品，也拿到了像樣的大獎，一直都是旁人眼中的人生勝利組。直到他四十五歲生日那天晚上，結束了Birthday Party之後，他把我留了下來。一開口就跟我說：「我是個魯蛇」，我有點摸不著頭緒的看著他的臉，這才忽然發現，印象中那張光滑俊俏的帥臉，怎麼腫得有點像發過頭而且帶點兒憂鬱的包子。

他說，年輕以來一直追求的那個獨身但有人陪的自由，如今卻成了一個解不開的問號。見到同儕們一個個在情感落地之後，也讓各自家庭生了根；群組裡那些乾妹妹們，也逐一成了人妻人母。現在的H仍然擁有獨身的自由，但陪伴他的除了一疊又一疊的圖紙，還有甚麼？

他問我要答案，而我只能苦笑對他說：「這或許就是柯比意忘了教我們的事吧！」

可是我心裡卻暗想著：「說到感情這回事，那些建築大師們可能都自顧不暇了⋯⋯」

很有事之二

Z是一位國際知名的建築學者，他有一副壯碩的體格，雖然個子不高，看上去卻給人一座巍峨大山的感覺。長得非常性格的他，有一雙充滿智慧的專注眼神。可能是整日都沉溺在思考的狀態裡，練就了一張老成的臉。今年五十歲的他，聽說二十年前就長成這個老樣了。

但你別被他的學者身分給騙了，以為他是一位生活刻板的男人。雙魚座的他，是我遇過最浪漫的建築男人。就算拿掉建築二字，他仍是地表上難得一見浪漫到無可救藥的雄性物種。當年大學一畢業，歐美幾所一流的建築學院都給了他獎學金，歡迎他前去深造。後來，他在美國東岸最崇高的殿堂裡一直攻讀到博士學位。他在國外待了整整十年，其實只花了三年就把碩、博士學位都拿到。剩下的七年裡，他有一半的時間在歐洲旅行，另外一半時間，他在美西的一間工廠學習鐵工與木工。據說，他獨自造了一座實驗小屋，作為博士論文裡重要的作品，還拿下那一年的國際大獎。能夠把「建

築」學的如此精彩又瀟灑，我看很難找到第二人。可是，更精采的人生是在他回國之後。

　　就在他回國的那班飛機上，認識了一位學音樂的女孩。在一段關於巴哈與包浩斯的聊天裡，他們認定了彼此。Z不僅愛上這女孩，還決定要娶她為妻。兩人在回國後的第三天，就去辦了公證結婚。一個禮拜後，就跑去埃及做了一個月的蜜月旅行，兩人騎著駱駝在金字塔與人面獅身像之間，對著蒼穹誓言永不分離。這對只要愛情不必吃飯的浪漫種子，整整前兩個星期，身體都是黏在一起的。到了第三個星期，慢慢覺得……似乎……巴哈想回到文藝復興，而包浩斯裡也開始響起了搖滾樂，兩人手掌上的理智線開始超過了感情線。到了第四個星期，他們開始重新思考這段關係，深刻察覺了兩人可能做朋友會更好。於是就在蜜月旅行結束，回到台灣的第三天，兩人就去辦了離婚。據説後來，這位第一任老婆在紐約的茱莉亞音樂學院也拿到了博士學位。一直到現在都跟Z固定保持著聯絡，也固定收到Z的贍養費。

　　你以為當年從埃及回來後的Z，就從此對婚姻絕望嗎？

　　如果是的話，這故事就寫不下去了。

　　回國後的Z，被重金禮聘到一個國際級的建築研究機構任職。憑著他豐富的學養與人脈，讓他在學術圈與業界都頗富盛名。只要與他稍微熟稔，就會被他的浪漫情懷給深深吸引。也因此，他的異性緣一直都很不錯。五年後，他在一場演講中，認識了一位年輕的建築史研究員，是一位美日混血兒。有著深邃的五官與婉約的氣質，簡直是東西方藝術最美的融合。當時Z一見到她就驚為天人，於是展開熱情的追求。由於那位女孩的年紀小了Z足足一輪。一開始不太能接

受那位老成在先的老男孩，後來據説是因為Z花了一個星期，在朋友的鐵工廠裡獨自焊了一棟1：10的建築模型，並且以愛為名，將女孩的名字刻在上面。這一招，把那位同樣學建築的女孩感動得完全融化，一週後就與Z手牽手走進他們愛的小屋。

Z當時告訴我這個好消息時還特別強調，他終於找到此生的靈魂伴侶了。原來，只有建築女孩才抓得住建築男人的心。後來兩個人夫唱婦隨，足跡踏遍世界各大研究論壇，每個人看見這對神鵰俠侶都羨慕不已，傳為佳話。

這段美麗時光過了兩年，有一天Z好不容易結束了工作回到家。一進家門，先是不小心踢到一疊堆在地板上的書，然後帶著疲累的身軀走到客廳時，赫然發現沙發上堆滿了自己的設計圖稿，騰不出一個舒服坐下來的空間。他走到廚房，想找點食物，結果流理台上除了會冒出火的地方之外，也全部都堆滿了書。Z決定去樓上看看老婆，正好看到她拿了一疊資料要返回研究室開會。此時，全身無力的Z整個癱在床上，還不小心壓到一個老婆剛剛才做好的模型。那天晚上，這個建築男人忽然發現，他的婚姻生活裡神聖到只剩建築的光輝了。這時，他的視線剛好落在房間的主牆上，那張法蘭克・洛伊・萊特45度仰角的黑白照片。

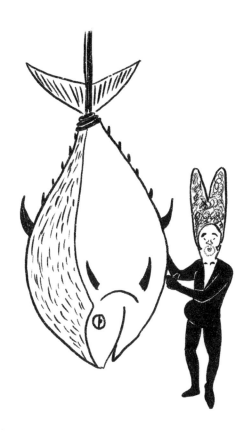

　　兩週後，他又離婚了。毫無意外，第二任老婆後來也拿到了建築博士學位，而且至今兩人仍保持聯繫。那位建築女孩除了會跟Z討論當代的建築思潮，偶爾也會關心遲到了的贍養費。

　　故事結束了嗎？

　　Z說：「還沒有呢……」

　　最近一次跟我碰面時我看見愁容滿面的他，好像心事重重。遲疑了半天他才終於跟我說了實話，說他最近又陷入了熱戀，終於找到了能夠圓滿他生命的女主角，但是他一直猶豫著，要不要再次踏入結婚的禮堂。我這才知道，自己差點錯過了第三位女主角的故事。我滿心祝福地跟他說：「傾聽你內心的聲音吧，因為故事得要繼續說下去。」

　　你可能會以為，Z是一位不負責任的多情種。但事實上，他卻是一位非常純情的男人，純情到有點偏執。只要他認定一個女人，便會一頭栽進美好關係裡。然而，敏感無比的他，一旦察覺那份關係不再如同原來的純淨無瑕時，他也會斷然結束，繼續尋找他心中信仰的那種美好，如同他內心始終堅定相信，建築世界裡一定有個烏托邦。

　　建築人的感情事當然不會只有一二，如果建築人們心中只有建築的事，那麼這個世界還會繼續出現第三、第四、第五個……很有事的建築人。

淵源說：沒事的愛情才有事

沒事的愛情還談它幹嘛？兩人在一起如果永遠都是：「沒事！沒事！」，那肯定很不正常。好比我曾經聽過一位資深老練的監工過一句話：「工事工事，有『工』就會有『事』」。」建築人談的愛情尤其如此。

如果不談這件事，相信很多人都忘了建築人也有關於愛情的事（《人間四月天》不能算，因為那個太不像人間了）。建築人不僅需要談情說愛，我敢保證柯比意或是安藤忠雄也需要剔牙、放屁、穿著內褲吃早餐……。所以，既然會談情說愛當然也就會發生一些事情，比方說追不到的事情、被甩的事情、被劈腿的事情……，所有世間男女會有的情節，在圖桌這一端的世界也會發生。

比較特別的是，建築人似乎永遠都在想著「建築事」，可以熬夜趕圖趕模型，卻常常在與伴侶準備共度良宵時卻只剩一張「嘴」。你先別誤會，我指的是只剩一張不斷談論著廊香教堂、包浩斯、庫哈斯……的「建築嘴」那，種情景光用想的就讓人覺得變態，你想想看，兩人光著身子時還可以大談著事物的黃金比例、靜謐的光與完美的滴水線，不把伴侶搞瘋了才怪。可是，如果床上兩個都是建築人的話，那麼會瘋掉的應該就是躲在床底下的小偷了！

建築人如果只談建築事，他的人生肯定很有事。

18

計程車裡的建築人生

　　我一直覺得日日夜夜在城市裡移動的計程車，就像一個又一個文化沙龍。前一部經過你眼前的計程車可能正討論著政治，下一部的話題又是某位女明星的八卦了！把道路網圖給攤開時，簡直就像一本無奇不有的雜誌，你要說是一部臉書也可以。彷彿在幾段竊竊私語或是臉紅脖子粗的爭吵過後，就會誕生出幾部建國大綱或是幸福人生寶典了！有句話說高手藏在民間，其實高手也藏在計程車裡。

有天晚上我正要去赴一個業主的應酬餐會，在馬路上攔了計程車。我蠻幸運地坐上了一部賓士，車身漆成小黃顏色的百萬名車讓人覺得異常療癒。關上車門後，我聽到安靜的車廂裡居然正在播放著巴哈的無伴奏大提琴組曲，而且是我最喜歡的羅斯特羅波維奇演奏的版本。這種事並不常發生，通常我只期待能夠有一個安靜的乘坐過程就滿足了，我跟司機先生報了餐廳地址後就躺在椅背上享受音樂。

這位司機先生看起來應該有六十歲，跟我一樣頂著灰白的頭髮，也帶著膠框眼鏡。不像大多數訓練有素的司機會穿白襯衫與藍色西裝背心，這位大哥剛好跟我一樣，那天都穿了一件高領的羊毛衫。這種非典型的乘坐體驗感覺挺有趣的，我不禁想起了伍迪艾倫的電影──《午夜巴黎》。男主角跳上了一部車子之後，不知不覺就被載進了上一個黃金年代，撞見了海明威，也遇到了畢卡索。那種超現實的空間錯覺，大概也算是居住在喧囂城市裡的樂趣之一吧！總之我覺得自己應該是坐在一部頗有「戲」的計程車上了，也許等一下會出現甚麼天啟或是人生奧義。

人生如戲，全靠經歷

果不其然這位司機先生突然側過頭，悠悠地問了我：「先生，您應該是一位建築師吧？」當時我嚇了一跳，難道建築師的辨識度這麼高嗎？我既沒有背著長長的圖筒，也沒有帶著顯眼的工地安全帽，有的只是沒刮乾淨的鬍渣和沒有睡夠而產生的黑眼圈。我便問他：「你怎麼會知道呢？」他用一種很老先覺的表情笑了一笑告訴我：「看您的穿著與說話的方式，我大概可以猜出幾分。再加上您要去的那間餐廳，在建築界是出了名的老店。大大小小不同的飯桌

之間總會聽到客人們彼此吆喝著：「你今天也來了呀！」而且互相打招呼的兩位通常都是建商或是營造廠的人，當然偶爾也會有建築師了。」我聽了之後恍然大悟，不愧是一位老司機，寫實社會裡的大小事都逃不過他們的眼睛。

既然老司機開啟了話端，那我就打蛇隨棍上，也來跟他聊聊我剛才上車時那一股獵奇般的感受吧！

我先是稱讚了他的音響效果，然後也誇了他把車子維持得那麼乾淨，想必有著獨到的工作哲學。老司機有點靦腆的回答：「不敢當，我只是聽慣了古典音樂，一直以來也沒有聽過客人為此抱怨。至於這部賓士車是我以前經營公司開的車子，退休後也就一直留了下來。」

果然和我預期的差不多，老司機原本應該是一位走跳過商場的大老闆。聊了幾句才知道，原來他之前做的事跟我有高度的相關性。不過如果要用一個簡單的稱謂定義他的話，那可能會少了許多戲感。多虧他後來跟我說了一段往事，我現在就把這些故事組合起來，像拼圖一樣裡出一個輪廓，用往事來敘述他的樣貌會比較傳神。

老司機姓李，接下來我會稱他「李董」。從高職畢業後沒能繼續升學的他，當兵一退伍就到建築工地學模板工。當年還被大家叫做「小李」，因為工作認真又學得快，很快就成了工地裡第一把交椅，許多案場都搶著要他去當領頭師傅。一下子十年過去了，小李決定自己創業，搞了一個工程行，開始自己接一些模板工程來做。三十歲不到就當了老闆，小李還沒來得及變成老李，就已經是「李董」了。不過個性害羞的他倒也謙虛，總是要人繼續叫他「小李」就好。

又經過了風風火火的十年，小李已經是個挺有名氣的小包商了。

不只是模板工程，舉凡各種泥作工程他都能做，後來連抓漏、防水的生意也都來找他。工地裡的師傅們都稱他「李哥」，連工地主任都會讓他三分。但並不是因為他有一副大嗓子跟身高190公分的壓人氣勢，而是因為沒人比他更懂泥作這門功夫。說他「很專業」都還不足形容，這位職人根本就是把水泥的工藝提升到藝術層次了！有人說當年只要是哪一道牆壁被他調教過的，接手的油漆師傅幾乎可以不上批土直接刷漆了。信或不信不重要，反正工地裡永遠都會有關於高手過招的江湖傳聞。

過了四十歲仍然單身的他，開始覺得自己必須充實內涵，不然每次跟業主們吃飯總是不太敢開口說話。於是回到校園的夜間部進修，花了三年的時間得到一個像樣的學位，還有一位秀外慧中的老婆，從此人生算是跨進另一個層次了。

也就是從那個時候，他開始喜歡聽古典音樂，不是因為新的學歷讓他變「文青」了，而是因為老婆是一位高中音樂老師。人生就是一場堆積木的遊戲，會堆成怎樣，事先不見得會知道，但只要是穩穩地向上疊，終究會有屬於它該有的樣子。

就在此時，李董認識了一位也是工程包商的楊董，兩人認識在一場工程的競標會議。雖然會後兩人都沒拿到案子，卻因為這次的交手成了莫逆之交。哥們倆年紀相當，竟然連發跡創業的過程也差不多，也都初為人父不久，也開始在思考事業的下一步。後來覺得彼此的價值觀與工程理念實在太合拍了，於是決定合夥事業，開一間建設公司，自己來當業主，蓋一些自己認同的好房子，不僅使命感更高，事業做起來也會更帶勁。

兩個拚命三郎一合作，果然如虎添翼。他們從鄉下的三、五戶透天厝開始，一步一步紮實耕耘。不到五年的時間，就從五人的小團

隊成長為二、三十幾人的公司了。辦公室也從老公寓搬到市區的高級大樓，儼然成為同業裡的佼佼者。

就在日正當中的此時，楊董聽了幾個朋友的建議，將公司的資產跨界到一個完全不熟悉的產業。結果這個冒險的行為正好遇上景氣崩跌，不僅投資的資產完全化為泡沫，公司所有進行中的工地也出現周轉不靈，開給下包廠商的支票一張一張跳掉。就在李董發覺大事不妙時，他的合夥人已經成了亡命之徒，從人間蒸發了。這下子他成了唯一背債的人，一筆上億的工程債務。

跳票那天下午，公司裡擠滿了來質問的廠商。此時一無所有的李董選擇了勇敢面對，因為都是配合多年的工作搭檔，他也就大方坦承了自己的失敗。將自己擁有的房子變賣，換取綿薄的現金作為補償。雖然對債務的幫助僅是杯水車薪，但也明示了自己面對問題的決心。他對廠商們保證，絕不會逃避這次的困難，也請大家給他時間，一定會將所有債務清償。多虧李董平時為人寬厚，原本怒氣衝天的廠商們，此時也柔軟了許多，不僅同意了李董的懇求，也讓這位落難老闆留下了那一部開了快二十年的賓士車。

李董回到了「小李」的身分，喔不！這時候應該叫他「老李」了。

破產後的老李來到一間營造廠上班，也正是他之前的下包廠商。老闆相信他的為人，更器重他的專業功夫。於是請老李來幫忙，也算是伸出援手，希望這位古意郎東山再起。老李果然不負所託，一手將廠裡的師傅們調教成精良的團隊，為公司賺了不少名聲與業績。

或許該算是老天疼惜吧！年近退休的營造廠老闆決定讓老李成為股東，而且進一步跨入房地產事業。希望借助老李的開發經驗與紮實的職人精神，幫助這間公司更上層樓，也讓即將接班的兒子有位老成持重的得力助手。

這個難得的機會果然讓「老李」漸漸又成了「李董」，公司在李董與接班的年輕老闆協力經營下日益蓬勃，而李董默默開始的積蓄也迅速累積了起來。於是這位重承諾而且始終知分寸的「董ㄟ」，開始一步一步償還債務。

拜著景氣大好之賜，就在五十五歲那一年，李董終於還光了所有的欠債。身旁的人沒有一個不佩服這位商場真正的勇者，而且都在期待他順勢再起，再次叱吒業界。

那一年的公司尾牙裡，李董說要宣布一個重大計畫。正當每個人翹首仰望，準備迎接一個更上高峰的宣布時，李董告訴大家──他要退休了。

沒有人知道是甚麼原因讓他選擇急流勇退，只知道他退休時其實兩袖清風，所有當股東賺來的錢全都拿去還債，身邊剩下的只有那位教他聽巴哈的老婆，和那一部始終擦得很乾淨的賓士車。

這時場景一下子跳回到我坐在計程車裡的當下，李董成了駕駛座上那位穿著高領衫的老司機，只跑了五年車的「老」司機，告訴我這一年是他人生裡最快樂知足的一年。我正要問他原因時，車子已經抵達我要去的餐廳門口。由於後面的車跟得緊，我只得迅速下車。雖然沒有問到答案，但他眼神裡的提示似乎比答案更明晰。

下了車的我，打了通電話向餐廳裡酒酣耳熱的業主道歉，我今晚有事無法赴餐會。然後我就沿著人行道，一路走到回程方向的捷運站。感覺那個場景有點像《午夜巴黎》的電影裡，那位從黃金年代裡走出來，又繼續走在塞納河畔的男主角，似乎搞懂一些甚麼了！

淵源說：擺渡人

有人（好像就是我……）說過：建築師就像個擺渡人，每天在河流上往返，載著不同的客人出發，然後到達。雖然偶爾會遇到擱淺，但還不至於翻船。重點是那個擺渡的過程，往往會與客人建立起一種特殊的情誼，也許因此幫人解了生命困惑，也許讓客人更加迷惘。

其實，建築師這種工作某種程度上也有點像開計程車。很巧的是，計程車司機不也正是一種擺渡人嗎？妙哉！

我們都在自己的行當裡遇到初次見面的客人，而這樣的初次相逢裡，常常又很快就容易進入一段深度對談。上了計程車要去醫院的客人，可能會從「前往醫院」這件事談到自己對家人的擔心，再談到婚姻裡的無奈，最後會在感嘆人生的荒謬性裡到達目的，然後下車。建築師的工作何嘗不是如此，他得傾聽剛認識的業主最私密的生活習慣，最瑰麗的情愛幻想，然後試著將這些秘密還原在真實世界。等業主搬進房子後，又會過成另一段讓建築師想像之外的生活，不過這就已經是船外的各種風景，擺渡人管不著了！

兩種擺渡人生都在一段路程上，幫了初識的他者走進內心，然後到達彼岸。

當有一天，擺渡人坐上了擺渡人的車，這時候到底是誰划槳，又會是誰來指示目的地，可就成了一個帶有禪意的公案了。

19

不一樣的預售屋

執業二十年，我做過不少作品是關於「沒蓋」的房子，這裡面包括還沒蓋的，畫了一半業主說不蓋的，以及畫在紙上自我療癒而且永遠不會蓋的。

蓋好了的房子給人一個家，還沒蓋的房子則是給人一個夢想。「預售屋」就是負責承載這些夢想的一種特殊「物種」，我之所以叫它「物種」，是因為在建築史上，找不到一個篇章是關於它的描述，可是它出現時的樣子卻又跟建築史裡頭每一個斷代都有那麼一點似曾相識的既視感。不過這個世界的確就是存在很多事情，人們始終無法搞懂其奧義卻每天都在做的事。比方「愛情」不正是如此嗎？話說我對那難解的男女情事著實不怎麼在行，但預售屋的設計案倒是做過不少。

剛開業那幾年，甚麼樣的案子都得嘗試。總是得先把肚子餵飽，才有辦法去想六塊肌的事。一位朋友的引薦，問我有沒有興趣設計預售屋的接待中心。當時對那個「新物種」還完全陌生的我倒也沒有想太多。既然有機會讓事務所維持運轉，還能很快實驗一些空間想法，何樂而不為？於是朋友介紹我認識了業主，一位擁有多年房地產經驗的代銷業者—小馬哥。這是他年輕入行時的外號，因為大小差事他總是一馬當先，而且聽說再困難的活兒，只要他一出馬總能讓人放心。後來在這個行當裡一幹就是三十年，現在朋友們都喊他一聲「小馬哥」。我見他第一次面，就從他的眼神與問候裡感受到一股很有義氣的溫暖。交換完名片，我很自然的也喊他「小馬哥」。

見到小馬哥之前，我就從朋友的口中聽過一些他的過往事蹟。電機系畢業的他本來有很好的機會，在當時風風火火的電子業裡發展。可是好交朋友又坐不住辦公室與實驗室的他，不想把自己的青春的心與新鮮的肝賣給不談情感的廠房，於是毅然決然地離開那個風頭上的尖端產業，走進了光譜另一端的傳統產業──回到家鄉去幫人賣房子。

人情滿點萬事屋

一開始街坊鄰里的長輩們都勸他回到城市裡發展，說他這麼精明的腦袋不該留在鄉下被埋沒。可是當年那個幹勁十足的年輕人，不僅懂得幫人仲介房子，也會幫人照料房裡房外大小事。有時幫東家老伯伯買便當，有時幫西家麵店的老闆看店。更有時會幫鄰居們遛狗、遛小孩。不到一年的時間，那些曾經要他回城市發展的長輩們就不放他走了，每個人都把他當成萬事通，他就像個全民超人，哪邊一有需要他就會立馬出現。其實一年下來房子賣不到幾間，他卻總能樂在這種「很被需要」的快樂裡。

五年後，因為一個很有挑戰性的房地產案子要在城裡開賣，有人就跟地產公司老闆推薦了小馬哥，最喜歡接受挑戰的他，於是就離開家鄉，決定再次進城征戰。之所以說那是一個充滿挑戰的案子，是因為當時遇到突如其來的景氣衝擊，而且案子的總量體又非常龐大，幾乎是一個造鎮的規模。當時好幾個專案經理都鎩羽而歸，大家又聽說小馬鬼點子特別多，老闆就決定放手讓他去發揮了。

　　小馬當然沒有錯過這個大好機會，經過半年的整頓，又親自四處奔波，遍尋各方高手來幫他加持。這裡面有不世出的文案寫手，也有能讓火雞變成孔雀的影像高手，更有一群跟他一樣熱血奔騰如烈馬的銷售團隊，於是就這麼組成了一支前所未有的特種部隊。

　　接下來又花了半年的時間披荊斬棘，大夥兒在小馬的帶領下果然創出了亮麗的銷售成績，小馬從此一戰成名。後來小馬決定自己創業，大家都以為他會開一間很大的公司，結果出乎意料，他的公司只有五個成員。這位銷售奇才凡事總有他自己的道理，雖然別人一時之間看不懂，但是大家都睜大眼睛，期待著他下一場戲會跳出如何華麗的舞步。果不其然，他憑著豐富的人脈與倍受肯定的誠信態度，成功地結合了許多其他公司的團隊，陸續完成了無數個戰功彪炳的大案子。十幾年下來，為他累積了非常好的口碑之外，也累積了一筆不小的財富。

買賣，因為愛

　　但小馬哥之所以被稱為「小馬哥」，就是在於他那種不喜歡待在舒適圈的個性。他最喜歡跟同仁們勉勵的一句話就是：「愛情就要像鯊魚一樣，不停地往前游，不然就會死掉，賣房子也該如同愛情（聽說這是他從伍迪艾倫的一部電影裡學來的）。」比較讓我感動的是，他對於「打破既定認知」這件事，也如同不停游著的鯊魚。人家都說讀工科的男生最講究邏輯推演，我們小馬哥也不例外，但是比其他人厲害的是，他更懂得打破邏輯，用一種前所未有的觀點去看待房地產這件事，難怪他總能做出一些讓人耳目一新的決策。

其實若要以銷售數字來論英雄的話，在我看來實在太貶低了眼前這位真正的英雄了。我覺得小馬哥最讓人稱道的，應該是那一顆溫暖無比的心。他總是提醒身旁的年輕人：「縱使你要賣的東西是冰塊，都得是一顆有溫度的冰塊。」賣了幾十年預售屋的他，總是喜歡跟初次來到接待中心的客人聊天。聊聊生活，聊聊孩子，聊喝茶也聊點小酒，就是不聊房子的事。聊到最後，不光是成交的客人與他成了好朋友，更多的那些沒有買成房子的客人，也都會把這位小馬哥當成自己的「哥」。聽說曾經有人只因為太喜歡跟他聊天，連續三個晚上都聊到接待中心打烊才願意離開。到了第四的晚上就抱怨起小馬哥，為何都不跟他們介紹預售屋。結果，後來當然也成為另一位成交的客戶了。

五十歲那年，小馬哥動起了一個很特別的念頭。在年終尾牙時，他跟員工與廠商好友們宣布，決定離開城市回到家鄉。但他可不是要解甲歸田，而是要去圓一個更大的建築情懷。接著他馬上就在家鄉找了一間透天店面，把接近五十坪的一、二樓清乾淨。在騎樓上擺了一把長木凳，然後在一樓店裡放了一張將近三米長的實木大桌子，桌子兩旁也是長板凳，桌面上擺了一支傳統的大鐵壺跟幾個茶杯。牆上沒有半張跟房地產業績有關的彩色圖片，只有幾張他收藏的書法字畫，與一幅觀音畫像。他刻意把二樓的牆面往屋裡退出一個大陽台，換上清透的落地玻璃，陽台上除了一個養著布袋蓮的水缸與鋪在地上的老枕木，就是一些擺得隨性的花花草草。落地窗裡面的空間，三面牆上全是書架與他多年的藏書，房間的正中央則擺了一張木頭方桌與四條板凳。此刻的我正與小馬哥對坐在這裡。

小馬哥跟我說,他回到家鄉就是想做一件特別事。用一種不太一樣的方式來賣房子,讓買賣房子不只是一件生意事。買了這個透天店面只是他的第一步,他想把這裡當成一個鄰里間的大書房。他說:「鄉民們隨時都可以來這裡奉茶,也可以自在的看書,我偶爾會在這裡與來訪的客人聊天,當然也在這裡跟您開會。」

我們喝了一兩個鐘頭的茶之後,他終於跟我談起了這次要我設計的預售屋。小馬哥說他在城裡經手過無數個預售屋,每當這些曾經門庭若市的房子被拆掉時,總有些許落寞感。如果能讓賣房子的接待中心發揮更多的意義,那該有多好。所以他要我為新的銷售案設計一個不一樣的接待中心,我問他:「如何不一樣呢?」他說:「就是要一個不像接待中心的接待中心。」

這個說法實在新鮮,我以前只聽說過,人們都希望賣房子的接待中心要越醒目越好,最好在五百公尺外就能被看到。沒想到這位老哥竟然希望他的預售屋,要讓人在五公尺內都還看不出來。他說:「我要的魅力不是人們的第一眼,而是希望人們在不經意發現時,還願意停下腳步慢慢欣賞,慢慢體會我要傳達的價值,與我的環境哲學。」

　　我彷彿聽到了一番如鯊魚般很「殺」的想法，完全顛覆了世俗對於房地產銷售空間那種喧囂沸騰的印象。如果說紅色是一種讓人亢奮的催情元素，他此刻要的應該就是白色或者甚至是「無色」。也許正當別人烽火漫天開著刺眼的亮光時，他只想在幽暗的角落點一盞燭光，用燭光把人聚在一起，如同被奶昔包圍著的巧克力，在一種緩緩交融的過程裡，把良善的理念暈染開來。

　　你說他低調嗎？其實低調的聲音來自最難彈的那一根弦，可是一旦被聽見，往往會是最高調的音。我在這裡上了一堂房地產的建築課。

　　後來我在基地上造了一片小森林，再灑進幾「顆」黑色的小屋子，讓房子躲進樹與樹之間，果然讓好多客人第一次經過時都找不到，但後來卻深深愛上……這座看不見的預售屋。

淵源說：有一種戲叫做「設計」

「預售屋」的存在一直都是一件頗為超現實的事，因為光「存在感」這件事，對於它而言就很值得玩味了。我們對建築的認知總脫離不了「長長久久」這樣子的概念，也正因為這種被拉到很長的時間尺度，建築得以產生其物理構造之外的意義，包含人類的情感與記憶，以及在時代美學上的影響。也正因如此，都市景觀在人們的印象裡就會有千年遺址、百年古城，五十年的容顏、三十、二十、十年的各自風情。

有趣的是，當住宅作為一種商品時，建築不可避免得被放進櫥窗待價而沽，這時候就會產生許多為了買與賣而準備的「道具」了。最讓人印象深刻的，應該要算是偶爾在街頭看見的「接待中心」。通常我們對於這一類臨時性建築物的印象，多半是氣勢磅礴，要不然就是妖嬈嫵媚，無論如何似乎都要有個叫得出的風格名號，讓路人知道他在向哪一位建築大師致敬。由於這種房子只負責階段性任務，你也可以說它算是一種「一次性」消費的美學。快速的樓起，也很快就回歸塵土。往往給了都市景觀柔情似水的愛撫，然而在高潮之後就轉身離去，留下一地空虛的現實。

你可能會說這只是「性」，根本不叫「愛情」，可是再怎麼巨大的愛情裡，如何能少了美妙的性呢？愛情雖然至美，性也著實讓人無法抗拒。對於一個建築師而言，偶爾可以在這種一次性的空間實驗裡稍稍滿足自己的建築夢，算是一場華麗的即興表演，也像一個愛戲成癮的演員在街頭過了一場戲癮。

20

不開燈的五金行

　　小時候，我鄉下的老家就是一間五金行。長長的街屋店鋪有一片很深的屋簷，從馬路朝店裡望進來時，得跨個小水溝，過了騎樓，再經過店口一層一層的貨架，才會看見坐在收帳台後方的老闆。一個小小的交易也得來個幾回「過場」，那是昔時小鄉鎮裡常見的空間體驗，有一種憨傻可愛的生活節奏。

　　也因為這種「一進一進」的空間構成，讓人從外頭往店內的時候，總會覺得裡頭暗暗的。每個客人一進去總會習慣先喊聲：有人在嗎？然後就會看見老闆從隔壁店悠悠地走回來招呼客人，等結完帳客人離開後，又回到原來的幽靜。當老闆的每次都很有默契地不在現場，又隨時會貼心地出現，反正來買東西的人也都是熟門熟路的常客，不是某某工廠的張三，就是某某村裡的李四，進出間都是叫得出名字的師傅，每個人也都知道在哪個貨架可以找到他想買的東西。這就是五金行的日常風景，大小日子都差不了太多。

　　不過我現在要談的這間五金行有點特別，雖然同樣是從外頭看進去暗暗的，卻暗得特別有故事。

　　事情起於一個老屋群的合建案，負責的建商告訴我，終於將老市區裡某一排房子整合圓滿，可以開始進行規劃設計，但設計之前請我先去拜訪其中一間很關鍵的店鋪。於是我循著基地的地址前往勘查，地點果然是在容易被忽略的老街道。基地對面是小公園，隔壁街還有個傳統市場，居住的生活感挺是濃厚。不過，雖然有很好的機能，老房子的生命週期終究到了必須更新的時候，如果能讓房子重生，城市景觀也可以再次回春。

　　我找到地址上寫的那間店鋪，其實也不難找。一整排騎樓望過去，就只剩這一間還開著，而且從外頭看進去暗暗的，一種有點想又不是太想營業的感覺。兩旁店面的鐵門不僅拉下來，有幾道還被畫上五顏六色的塗鴉，甚至還有的鐵門只能關上一半，地面留下一些斑駁的掉漆和老貓走過的腳印。頓時有種超現實的錯覺，我很懷疑那間唯一開著的店，是不是一個通往秘境的隧道入口，不然至少也該是東野圭吾筆下那種會幫人解憂的無人雜貨店了。

等一個建築師五金行

　　不過來此之前我便已做過功課，很確定自己沒有走錯。開發的建商跟我說，這間店鋪的主人是最後簽下合建同意書的住戶，也是這一區最牛的地主，屋主希望在塵埃落定前，可以有機會了解未來的規劃方向，想能當面聽聽建築師的想法。既然都要跨進「來生」了，也該聊聊老街區的「前生」與「今世」。所以我很確定屋子裡有人，而且正在等一個建築師。

騎樓柱子上掛了一塊鏽得差不多的招牌，豆漿色的底漆上頭寫了幾個油條色的大字，很有力道的楷書寫成的，雖然掉漆嚴重，還看得出來是一間五金行。可能是因為我早上沒吃的關係，這塊老得跑出醍醐味道的招牌，一直讓我想到老派的早餐店。

我對五金店是不陌生的，所以一走進去很自然會稍微側著身。雖然一盞燈都沒開，還是熟練地閃過腳邊的抽水馬達，再繞過身旁幾排塑膠管，然後從一側靠牆的走道，沿著牆上縱橫陳列著金屬零件的木頭貨架往前移動，終於看到一點點亮光。亮光來自另一面牆上方的神明位，小小的神案上擺了兩座燭台一般的紅色小燈，神案的下方有一張大大的老木頭桌子，看起來應該就是結帳的櫃檯了。

一種熟悉的空間感喚起了我的兒時記憶，難怪剛剛在騎樓上望著店門口時，會有種即將通往秘境之感，原來還真是一條為我準備的時光隧道呢！如果可以的話，或許也讓我這個半百身軀也順便回春吧！別怪我喜歡奇思異想，建築師這個工作最大的樂趣，無非就是可以藉著穿梭在街頭巷尾時，看見人間百態。幫人築夢時除了可以圓滿他者人生，也在回看自己時得到療癒。

我很習慣地朝著房子深處喊聲「有人在嗎」，然後就聽見一陣腳步聲從裡頭出來。原本在這種場景裡，預期會是一位七旬老歐吉桑的老闆出來招呼才對，沒想到走出來的是一位氣質斯文的年輕女生，身上穿了一身黑色的山本耀司，長長的頭髮綁了俐落的馬尾，微弱的燈光下只看見一張娟秀白淨的臉。別說是出現在一間老五金行了，就算是早餐店裡看到這一幕，都會產生極大的違和感。

　　不過我很確定此刻是白天，店門對面的公園旁，還聽得到剛從菜市場出來一陣媽媽們的鼎沸人聲，甚是溫暖。

　　我開口表明來意（一度以為是不是應該說日文比較應景……），並拿出名片，很精準地介紹自己是來討論重建案的建築師。在那麼幽微神秘的氛圍下，我怕自己一不小心會被當成誤闖進來的奇怪大叔。然後就見她很有禮貌地搬出一張凳子請我坐下，客氣地幫我倒了茶水，熟練的動作讓我前一秒根本沒看到任何擺放凳子的空間，而那杯不知從哪個神祕蟲洞倒出來的熱茶又是如何出現。然後這位「女山本耀司」似乎發現我的不知所措，便了然於胸地站起身按下牆上的電燈開關。

　　這時天花板上的日光燈整個亮起，眼前一片清晰。我瞬間被彈回當下的時空，很快把空間四周的輪廓掃射一眼，於是才安心地坐了下來。戲劇化的空間裡，連開場白都那麼有戲。

　　原來眼前的女生真的就是老闆，從父母親手上接下這間店，算算大約有五年了。不過比較起這間已經開了快六十年的老店，她自稱仍是個生手。從小功課不錯的她，大學畢業到英國繼續進修，三十歲不到就拿到財經與法學的碩士學位，然後順利在倫敦得到一個不錯的工作。這個卯起來拚勁的小個頭台灣女孩，後來在競爭的白人世界裡被提拔成為金融企業的合夥人，成為大老闆身旁的左右手，也是公司裡的當家台柱。把終身大事給耽誤不說，連身體健康都被忽略了。有一年冬天，忙碌的她把一個感冒拖成了急性肺炎，差點要了命。

　　晃呀晃的一留就是十五年，小女孩都成了大女人。台灣的雙親老是掛懷她獨身的事，每隔幾年就要她回台相親。起先她還會回來虛應故事，後來索性連老家都懶得回了。

　　到了45歲那年，因為父親生了一場大病，沒來得及交代後事就走了。家中只剩老母親與這間五金行，唯一的弟弟好多年前就已在美國成家立業，辦妥移民之後就沒打算再回台灣，只剩這個沒結婚的長女，照顧母親與處理家業的責任就突然落在她的肩上，連討價還價的機會都沒有。於是很乾脆地將倫敦的工作做好收尾，飛回台灣了。

　　我在心裡掐指一算，這麼說來這位女繼承者豈不是跟我一樣已經年過半百。看上去仍保有校園氣息的她，除了說話時的沉穩冷靜聽得出飽經閱歷之外，實在很難察覺歲月的痕跡。顯然歲月不一定會是一把殺豬刀，端看你是不是跟我一樣，先把自己養成一隻懶豬了。閒話休說，趕快繼續聽她說下去……

　　最後這一次回國之後，才終於有機會好好待下來。她忽然發現那間從小在裡頭東躲西藏玩了一個童年的店，竟凋零得像個佝僂的老人。屋裡沒有一面牆壁的油漆是完整的不說，就連抬頭看見的屋樑也露出疲態，每一根都微微駝了身子。房子的水電設備壞了就修、修了又壞，多年以來從沒換過新的。連房子裡的空氣彷彿都是待了五、六十年的老空氣，跑出一股中藥鋪會有的氣味。後來我才知道她父親生前對中醫有興趣，房子深處的確藏了一組檜木做成的中藥櫃。

　　剛回來那一年，只要有客人來店裡，都會勸這位剛接手的女兒要好好整理房子，做點簡單的裝修，好讓空間清爽點也明亮些。但是她想到父親剛走，不希望見到母親就此對人生意興闌珊，整天沉浸在失去愛人的苦裡。於是鼓勵母親偶爾也在店口招呼客人，把日子好好過著。母親視力與記憶力雖然已經退化多年，筋骨倒是挺活絡，她擔心這店鋪要是重新整修，新的空間樣態把以前的記憶都帶走的話，母親不僅會找不到客人要買的東西，恐怕會把老伴過去的日常叮嚀都遺失了。於是這些店鋪與家屋糾結成的情緒，讓整修房子的事情一直被擱著。

　　幾年前這一整排陳年的透天店鋪就被認定為需要重建的老屋了，經過開發商幾次的說明，隔壁鄰居們表達了重建的意願，也陸續遷出老房子。唯獨就這一間五金行仍不願打烊，雖然平常幽暗的店裡不太開燈，偶爾還是會有客人來買東西，而且年紀也都跟這間店差不多。雖然都只是簡單買個小物，可總有聊不完的噓寒問暖。直到幾個月前，母親也安詳地走了，這位接班人才終於宣布結束營業，為這條老街的最後風華畫上句點。

　　故事差不多到了結尾，我把老街道來回走了好幾次，也透過女繼承者的回憶，知道了更多關於街巷、公園與附近菜市場的身世。我在現場畫了幾張速寫，畫著畫著，也把記憶裡老家那間五金行給畫下來了！

淵源說：店面

由於童年在小鎮裡成長，「長條型的街屋店面」是一種我很熟悉的空間型態，我們的家屋生活與商店幾乎是同一件事。那一份熟悉甚至影響了我對於家庭空間的基本認知。我以為的客廳其實是我們的店面，吃飯的空間跟廚房在一起，也都看得到店面。我寫功課有一半的時候在店面，母親教我背注音符號也在店面。我們看電視在店面，初一十五拜土地公也在店面。結婚那一天拍的家族大合照是站在店面前方，後來父親的靈堂也是在那個店面。

店面就像是一個「甚麼都可以是」的萬能空間，也是一個「外面街道上發生甚麼事都知道」的地方。我們早上一拉開鐵門，那一天就會明明白白地展開，因為只要坐在店面往外看著，你就會察覺世界已經啟動。行人走動、汽車駛動與貓狗們的移動，都在提醒店內的人不會孤單，因為時時刻刻都有戲、有風景。

好像一個劇院，鐵門是那一面布幕，布幕一拉開，兩邊都是舞台，也都是觀眾席。當行人往店裡的深處好奇看著時，店裡的人也正興味盎然地看著那張往裡張望的臉。

雖然沒有開燈，但是彼此都知道，街道還在，人情也還在。

國家圖書館出版品預行編目 (CIP) 資料

建築師，很有事：畫說空間的療癒與幽默，林
淵源的異想世界 / 林淵源著．繪 . -- 初版 . -- 臺
北市：麥浩斯出版：家庭傳媒城邦分公司發行，
2020.02

面；　公分

ISBN 978-986-408-578-1(平裝)
1. 建築 2. 空間設計 3. 文集

920.7　　　　　　　　　　　　　109000216

建築師，很有事：畫說空間的療癒與幽默，林淵源的異想世界

作者	林淵源
插圖繪製	林淵源
責任編輯	楊宜倩
美術設計	林宜德
版權專員	吳怡萱
行銷企劃	李翊綾・張瑋秦

發行人	何飛鵬
總經理	李淑霞
社長	林孟葦
總編輯	張麗寶
副總編輯	楊宜倩
叢書主編	許嘉芬

出版	城邦文化事業股份有限公司 麥浩斯出版
E-mail	cs@myhomelife.com.tw
地址	104台北市中山區民生東路二段141號8樓
電話	02-2500-7578

發行	英屬蓋曼群島商家庭傳媒股份有限公司城邦分公司
地址	104台北市中山區民生東路二段141號2樓
讀者服務專線	0800-020-299（週一至週五上午09:30～12:00；下午13:30～17:00）
讀者服務傳真	02-2517-0999
讀者服務信箱	cs@cite.com.tw
劃撥帳號	1983-3516
劃撥戶名	英屬蓋曼群島商家庭傳媒股份有限公司城邦分公司

總經銷	聯合發行股份有限公司
地址	新北市新店區寶橋路235巷6弄6號2樓
電話	02-2917-8022
傳真	02-2915-6275

香港發行	城邦（香港）出版集團有限公司
地址	香港灣仔駱克道193號東超商業中心1樓
電話	852-2508-6231
傳真	852-2578-9337

新馬發行	城邦（新馬）出版集團Cite（M）Sdn. Bhd.（458372 U）
地址	41, Jalan Radin Anum, Bandar Baru Sri Petaling, 57000 Kuala Lumpur, Malaysia.
電話	603-9056-3833
傳真	603-9057-6622

製版印刷 凱林彩印有限公司　　　定價　　新台幣399元
2020年2月初版一刷・Printed in Taiwan 版權所有・翻印必究（缺頁或破損請寄回更換）